An Ocean Apart

Nghìn Trùng Xa Cách

Contemporary
Vietnamese
Art from the
United States
and Vietnam

Mỹ Thuật
Đương Đại
Việt Nam ở
Hoa Kỳ và
ở Việt Nam

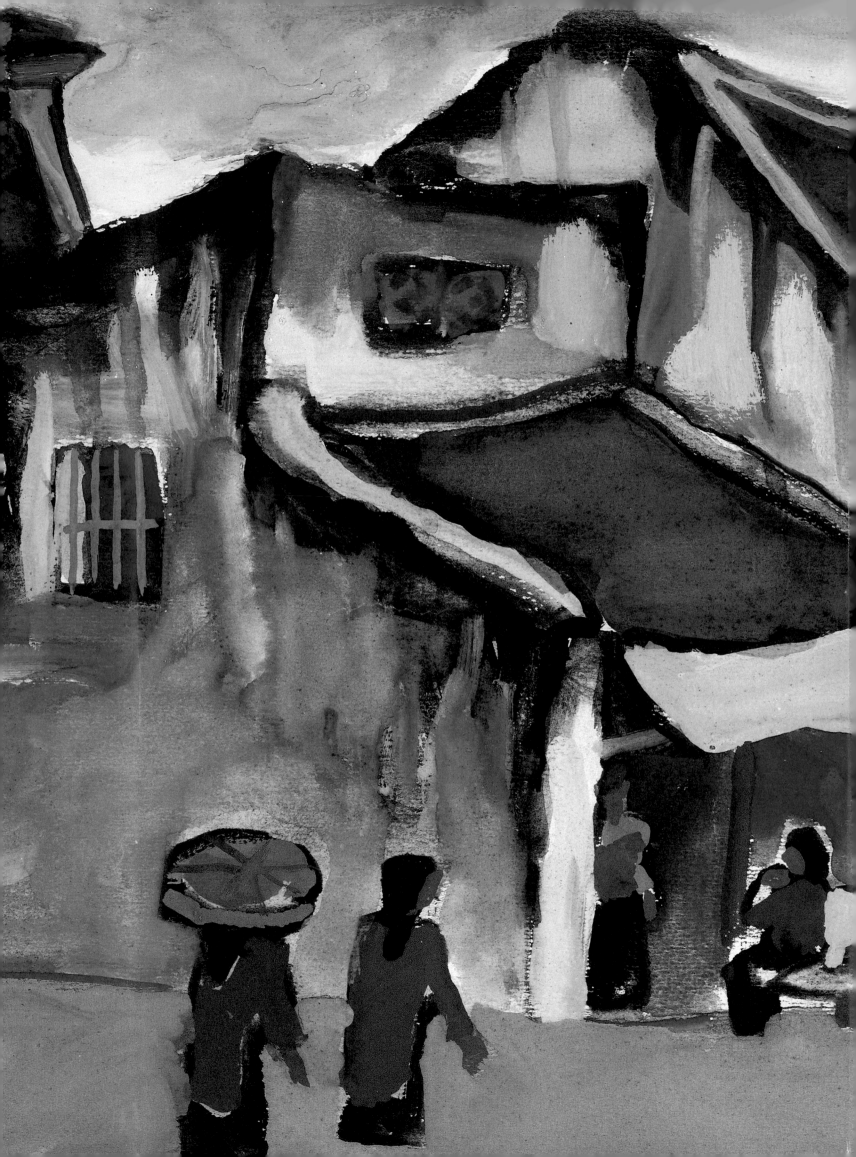

Foreword

An Ocean Apart introduces to American viewers the relatively little known world of contemporary painting, sculpture, and mixed media works by Vietnamese and Vietnamese American artists. It also sets the stage for Vietnamese Americans nationwide to explore and share with others the complex, dynamic factors that have shaped their unique cultural identity. Indeed, *An Ocean Apart* seeks to build bridges between museums and communities, generating new levels of public awareness and dialogue that may continue long after the exhibition and its related public programs have ended.

An Ocean Apart looks at the modern artist's struggle to carve out a distinct cultural identity against the backdrop of colonialism, dislocation, resettlement, and emerging stability. It illustrates how artists integrate past and present, calling on traditional images, experiences, and materials to inform contemporary issues and sentiments. It shows what happens to art when two groups of artists rooted in the same cultural heritage are exposed to vastly different influences and forms of creative expression. And it sheds light on the challenging imperative of individuality for artists who, after decades of isolation, suddenly have gained exposure and recognition in the international art world.

At the genesis of this project in 1991, SITES was one of the few museum organizations directing attention towards contemporary Vietnamese and Vietnamese American art. Since that time, developments on both sides of the ocean have brought many modern painters out of obscurity and into the forefront of international art circles. *An Ocean Apart,* which addresses the artistic conditions and challenges that prevailed earlier in this decade, therefore has become, over an extraordinarily short period of time, one aspect of a larger and continuing art historical discourse.

The original idea for *An Ocean Apart* stemmed from C. David Thomas, professor of art at Emmanuel College in Boston and director of the Indochina Arts Project. Thomas, a Vietnam War veteran and a painter in his own right, envisioned an exhibition that would enable Vietnamese artists long separated by distance and political realities to "meet" through a comparative survey of their work. Accompanied by Lois Tarlow, an editor for *Art New England,* and photographer Bonnie O'Hara, Thomas made the initial selection of artworks for *An Ocean Apart* during studio visits in Vietnam and the United States. Thomas's search for exhibition paintings combined with Tarlow's artists' interviews and O'Hara's photographic portraits to bring a personal dimension to the images and techniques prevalent in *An Ocean Apart*. Nguyen Ba Chung provided additional assistance as translator and advisor. We are deeply indebted to Mr. Thomas for his dedication and long-standing commitment to fostering dialogue between Vietnamese American artists and their counterparts in Vietnam. Throughout his efforts in Vietnam, he received generous assistance from the Ministry of Culture and the Fine Arts Associations of Hanoi, Hue, Da Nang, and Ho Chi Minh City, for which we also extend our thanks and appreciation.

Jeffrey Hantover, a Hong Kong–based writer and art critic well known for his essays and articles on contemporary Vietnamese art, met a stiff challenge in distilling the long and complex history of Vietnamese art into the edifying text that

introduces this exhibition. Building upon Ms. Tarlow's interviews, Mr. Hantover applied his keen insight into the cultural backgrounds of these artists to produce the wall labels and explanatory texts that fill the installation and catalogue of *An Ocean Apart*.

Other scholars offered their expertise in forming an interpretive structure for these works. Among those who deserve special acknowledgement are: Professor Thai Ba Van at the Hanoi Institute of Fine Arts Studies, who provided a comprehensive survey of Vietnam's multifaceted cultural history; American art critic and writer Lucy Lippard, who shared important insights into the struggles and assimilation of Vietnamese American artists; art historian Nora Taylor at Cornell University, who advanced our understanding of individual artist styles and use of materials; and Huynh Huu Uy, a California-based art historian, and Quynh Nguyen of San Antonio College in Texas, who offered personal views of the forerunners and contemporary masters of Vietnamese art.

Vital to the ultimate success of *An Ocean Apart* was the contribution of numerous Vietnamese American advisors and artists who proffered their talents and experience to SITES. These individuals include Nguyen Ngoc Bich, president of the Vietnamese Cultural Association of North America; Hien Duc Do of the Social Science Department at San Jose State University in California; Truong Buu Lam of the Department of History at the University of Hawaii at Manoa; Le Van, editor, Vietnamese Service, Voice of America; T. T. Nhu, columnist, *San Jose Mercury News;* and the Intermedi Society. Their enduring interest in Vietnam and the United States is reflected in the personal attention each devoted to this exhibition and its materials and programs. To them and to so many others who have contributed to this project we extend our deepest thanks.

Without the foresight and generosity of funders who supported our efforts in bringing together artists here and in Vietnam, *An Ocean Apart* would not have become a reality. We express special gratitude to the Rockefeller Foundation, the Smithsonian Institution Educational Outreach Fund, and the Smithsonian Institution Special Exhibition Fund for sharing our commitment to multicultural museum programs and for appreciating the ability of art to inspire community involvement.

Several individuals at SITES deserve special recognition for their uncompromising dedication to this project. Foremost among them are Project Director Vivien T. Y. Chen, who has overseen the myriad details of organizing this exhibition, and Registrar Ruth Trevarrow, who has worked to preserve and protect the works themselves. Designers Tina Lynch and Mary Wiedeman, along with others at the Smithsonian's Office of Exhibits Central, presented these dynamic pieces to their best advantage. Martha C. Sewell, Assistant Director for Programs, supervised the project team. Andrea Stevens, Associate Director for External Relations at SITES, oversaw the production of the catalogue, which was ably edited by SITES Editor Elizabeth Kennedy Gische and contract editor Nancy Eickel. Former Project Director Susan Ades was instrumental in the early stages of this project. Their combined efforts have resulted in this important exhibition, a noteworthy landmark of resurgence and renewal.

As its title suggests, *An Ocean Apart* spans the vast distance between Vietnam and the United States. By using art to bridge differences wrought by history and ideology, this exhibition offers viewers exciting opportunities for cultural understanding and visual enrichment. The experience promises to be especially rewarding.

Anna R. Cohn
Director, Smithsonian Institution
Traveling Exhibition Service

Tựa

Triển lãm *Nghìn Trùng Xa Cách* giới thiệu đến các khách thưởng ngoạn tranh ở Hoa Kỳ một thế giới ít được biết đến, đó là hội hoạ, điêu khắc, và những tác phẩm dùng chất liệu hỗn hợp do các nghệ sĩ đương đại Việt Nam ở Việt Nam cũng như ở Hoa Kỳ tạo nên. Triển lãm cũng mong đặt được những hòn đá đầu tiên để cho người Mỹ gốc Việt trên toàn quốc có cơ hội tìm hiểu và chia xẻ cùng với người khác những yếu tố phức tạp và sống động nào đã giúp hình thành bản sắc văn hoá đặc thù của mình. Thật vậy, triển lãm *Nghìn Trùng Xa Cách* tìm cách xây những nhịp cầu thông cảm giữa các bảo tàng viện và các cộng đồng, tạo nên những tầng ý thức và đối thoại mới trong công chúng ngày càng cao hơn—nhiều năm sau khi triển lãm và các sinh hoạt văn hoá đi kèm theo đó đã chấm dứt.

Triển lãm *Nghìn Trùng Xa Cách* cho ta thấy nỗ lực của người nghệ sĩ hiện đại nhằm đục đẽo ra cho mình một bản sắc văn hoá riêng biệt trong bối cảnh của một thời đại mà Việt Nam lúc đầu còn là thuộc địa, rồi gặp chiến tranh tàn phá, đến tái định cư và bắt đầu ổn cố trở lại. Nó cũng cho ta thấy cách nào người nghệ sĩ đã phối hợp được quá khứ với hiện tại, qua việc gợi lại những hình ảnh truyền thống, những kinh nghiệm của dân tộc, và việc dùng những vật liệu quen thuộc để đưa vào đó những đề tài và tình cảm đương đại. Nó cũng lại cho ta thấy chuyện gì xảy ra khi hai nhóm nghệ sĩ bắt nguồn từ cùng một di sản văn hoá mà rồi sau đó chịu ảnh hưởng cũng như được thấy những hình thái biểu lộ sáng tạo rất khác nhau. Cuối cùng, nó cũng chiếu rọi ánh sáng vào nhu cầu đầy thách đố của mỗi nghệ sĩ là tìm cho ra được căn tính của riêng mình, nhất là sau nhiều thập niên ít liên lạc với thế giới bên ngoài, bỗng nhiên được phơi bầy ra với thế giới để được giới mỹ thuật quốc tế công nhận.

Khi khởi đầu dự án này vào năm 1991, SITES (chữ viết tắt cho tên tiếng Anh của Nha Triển Lãm Lưu Động thuộc Hệ Thống Bảo Tàng Smithsonian) là một trong những tổ chức bảo tàng hiếm hoi để ý đến mỹ thuật Việt Nam đương đại, cả ở Việt Nam lẫn ở Hoa Kỳ. Từ đó, nhiều diễn biến ở cả hai bên bờ đại dương đã giúp đưa nhiều hoạ sĩ cận hiện đại Việt Nam ra ngoài ánh sáng để đi vào tiền cảnh của thế giới mỹ thuật quốc tế. Triển lãm *Nghìn Trùng Xa Cách*, vì có nhắc đến cả những điều kiện và thách đố của mỹ thuật Việt Nam trong đầu thập niên 90 nên bỗng trở thành, trong một thời gian kỷ lục, một phần trong một cuộc đối thoại kéo dài và rộng lớn hơn về lịch sử mỹ thuật Đông-Tây.

Quan niệm sơ khởi cho triển lãm *Nghìn Trùng Xa Cách* là do ông C. David Thomas, giáo sư mỹ thuật tại trường Emmanuel College ở Boston kiêm giám đốc Dự Án Các Nghệ Thuật Đông Dương, nghĩ ra. Ông Thomas, một cựu chiến binh Hoa Kỳ trong chiến tranh Việt Nam và tự ông cũng là một hoạ gia, đã nảy ra quan niệm về một cuộc triển lãm mà trong đó các nghệ sĩ Việt Nam, bị chia cách do địa dư cũng như do chính kiến, có thể "gặp nhau" qua một sự so sánh các tác phẩm. Đi với bà Lois Tarlow, biên tập viên tạp chí *Art New England* ("Mỹ Thuật Tân Anh Cát Lợi"), và nhiếp ảnh viên Bonnie O'Hara, ông đã đi làm một chuyến lựa chọn tác phẩm đầu tiên cho triển lãm *Nghìn Trùng Xa Cách* bằng cách đi thăm viếng các phòng làm việc của hoạ sĩ Việt Nam cả ở Việt Nam lẫn ở Hoa Kỳ. Cuộc tìm tòi của ông Thomas đã được phối hợp với các bài phỏng vấn tác giả của bà Tarlow và những bức hình chân dung nghệ sĩ của cô O'Hara để đem đến cho chúng ta một khía cạnh con người, giúp cho chúng ta gắn những hình ảnh đó

vào với các bức tranh và kỹ thuật mà ta bắt gặp ở trong cuộc triển lãm. Ông Nguyễn Bá Chung, thông dịch viên và cố vấn, cũng đã phụ giúp thêm một phần vào dự án. Chúng tôi do đó mang ơn sự tận tình và quyết tâm cao độ của ông Thomas là thúc đẩy cuộc đối thoại giữa những hoạ sĩ người Mỹ gốc Việt và các đối tác của họ ở Việt Nam. Trong mọi nỗ lực của ông ở Việt Nam, ông Thomas đã được sự giúp đỡ ân cần của Bộ Văn Hoá và các Hội Nghệ Sĩ Tạo Hình ở Hà Nội, Huế, Đà Nẵng và Thành phố Hồ Chí Minh, nên nhân đây chúng tôi cũng xin được gởi lời chân thành cảm tạ.

Ông Jeffrey Hantover, một nhà văn ở Hồng Kông và cũng là một nhà phê bình mỹ thuật nổi tiếng do những bài báo và tiểu luận ông viết về mỹ thuật Việt Nam đương đại, đã phải làm một công việc khó khăn là chất lọc lịch sử lâu dài và phức tạp của mỹ thuật Việt Nam thành một bản văn sáng rõ dùng làm chương dẫn nhập cho triển lãm này. Dựa lên trên những bài phỏng vấn của bà Tarlow, ông đã đem ứng dụng những hiểu biết sâu sắc của ông về bối cảnh văn hoá của các nghệ sĩ để viết ra những bảng chú thích treo trên tường và những bản văn giải thích vừa đi kèm theo cuộc triển lãm vừa làm nền cho mục lục tác phẩm *Nghìn Trùng Xa Cách*.

Nhiều học giả khác đã mang những hiểu biết chuyên ngành của họ vào để hình thành một cơ cấu diễn dịch cho các tác phẩm. Trong những vị đáng được ghi nhận đặc biệt có: Giáo sư Thái Bá Vân thuộc Viện Nghiên Cứu Mỹ Thuật Hà Nội, ông đã cung cấp cho một bản tổng luận khá đầy đủ về lịch sử văn hoá đa diện của Việt Nam; bà Lucy Lippard, nhà phê bình mỹ thuật và nữ sĩ Hoa Kỳ, người đã chia xẻ với chúng tôi nhiều nhận xét quan trọng về những nỗ lực đấu tranh và hội nhập của các hoạ sĩ người Mỹ gốc Việt; sử gia về mỹ thuật, bà Nora Taylor ở Viện Đại học Cornell, người đã giúp chúng tôi hiểu thêm nhiều về các phong cách riêng biệt của từng nghệ sĩ cũng như cách dùng chất liệu của họ; ông Huỳnh Hữu Uỷ, nhà sử gia về mỹ thuật Việt Nam hiện cư ngụ ở California, và Giáo sư Nguyễn Quỳnh ở San Antonio College, Texas, người đã góp nhiều ý kiến cá nhân về những vị tiền bối cũng như về các bậc đại hoạ gia đương đại của Việt Nam.

Nhưng cốt tuỷ cho sự thành công của triển lãm *Nghìn Trùng Xa Cách* là sự đóng góp của nhiều vị cố vấn và nghệ sĩ người Mỹ gốc Việt đã không quản ngại đem hết tài năng, kinh nghiệm và hiểu biết ra tiếp tay tổ chức SITES. Những vị này gồm Quý Ông Nguyễn Ngọc Bích, chủ tịch Hội Văn Hoá Việt Nam tại Bắc Mỹ; Đỗ Đức Hiển, Phân khoa Khoa học Xã hội, San Jose State University, California; Trương Bửu Lâm, Phân khoa Sử Viện Đại học Hawaii ở Manoa, Hawaii; Lê Văn, biên tập viên ban Việt ngữ, Đài Tiếng Nói Hoa Kỳ; Trần Thị Tương Như, bình luận gia tờ *San Jose Mercury News*; và Hội Intermedi. Sự quan tâm bền bỉ của những vị này đối với mối liên hệ Việt Nam-Hoa Kỳ có thể thấy phản ánh trong sự chú tâm đặc biệt mà mỗi vị đã dành cho cuộc triển lãm cũng như cho các tài liệu và chương trình đi kèm theo đó. Chúng tôi xin nhân đây nói lên những lời cảm tạ sâu sắc nhất của chúng tôi đối với Quý Vị đó và rất nhiều vị khác đã có phần đóng góp vào dự án này.

Nếu không có cái nhìn xa và tính phóng khoáng của các Mạnh Thường Quân yểm trợ tài chánh cho các nỗ lực của chúng tôi trong việc thu thập các tiếng nói mỹ thuật của Việt Nam, cả ở đây lẫn ở Việt Nam, thì triển lãm *Nghìn Trùng Xa Cách* đã không thể thành tựu được. Chúng tôi do đó xin đặc biệt ghi ơn Sáng hội Rockefeller, Quỹ Triển Đạt Giáo Dục của Hệ Thống Bảo Tàng Smithsonian, và Quỹ Triển Lãm Đặc Biệt của Smithsonian, đã chia xẻ với chúng tôi quyết tâm tổ chức những chương trình bảo tàng đa văn hoá và ý niệm cho rằng mỹ thuật có thể giúp đẩy mạnh sự tham dự của các cộng đồng.

Nhiều cá nhân làm việc ở SITES đáng được ghi công đặc biệt vì sự hy sinh tận tuỵ cho dự án. Trước hết phải kể Giám đốc Dự án Vivien T. Y. Chen, người đã theo dõi hàng vạn tiểu tiết cần phải để mắt vào cho cuộc triển lãm thành công, và Ruth Trevarrow, người chịu trọng trách bảo quản các tác phẩm nên đã phải

làm việc ngày đêm để cho xong công tác. Hai đồ hoạ gia, Tina Lynch và Mary Wiedeman, đã cùng với một số vị khác ở Văn phòng Triển Lãm Trung Ương của Smithsonian tìm cách trình bầy những tác phẩm sống động này dưới những khía cạnh nổi bật nhất. Martha C. Sewell, Trợ lý Giám đốc về Chương trình, đã quản đốc cả ê-kíp làm việc trong dự án. Andrea Stevens, Hiệp ban Giám đốc về Ngoại vụ ở SITES, là người tổng quản việc sản xuất mục lục tác phẩm, sau khi mục lục đã được duyệt bản kỹ càng bởi Elizabeth Kennedy Gische, biên tập viên của SITES, và Nancy Eickel, biên tập viên làm theo hợp đồng. Cựu Giám đốc Dự án Susan Ades là người gánh vác những chặng đầu của dự án. Tất cả những nỗ lực của các vị trên đây đã cộng lại để thành cuộc triển lãm quan trọng này, một thành tích đáng ghi nhớ đánh dấu một sự phục hoạt và cách tân trong tổ chức.

Như được gợi ý ở ngay trong tên của nó, triển lãm *Nghìn Trùng Xa Cách* là hình ảnh của khoảng cách rộng lớn phân cách hai nước, Việt Nam và Hoa Kỳ. Bằng cách bắc cầu mỹ thuật để hoá giải những cách biệt do lịch sử và ý hệ mang lại, cuộc triển lãm mang đến cho người xem nhiều cơ hội thích thú để tìm hiểu về văn hoá cũng như phong phú hoá cách nhìn của chúng ta. Kinh nghiệm này, chúng tôi thiết nghĩ, sẽ mang lại cho người xem nhiều phần thưởng tinh thần.

Anna R. Cohn
Giám Đốc, SITES
Nha Triển Lãm Lưu Động Smithsonian

SHE DISGUISED HERSELF
AS A MAN AND ENTERED
A RELIGIOUS ORDER IN
AN OLD PAGODA.
A PRETTY YOUNG GIRL FELL
IN LOVE WITH THE HANDSOME
MONK.
THE UNWED MOTHER PUT THE
CHILD IN A BASKET.
THE NUN ACCUSED THI-KINH
OF BEING FATHER OF THE
BASTARD.

Distant Shores, Common Ground

Jeffrey Hantover

In a Vietnamese home on either side of the ocean, you are likely to find an ancestral altar, on it faded photographs of the dead—a visible reminder of the past's living presence. Visit the home of almost any artist in Vietnam and among the ancestral photographs will be ancient ceramics, and polychrome and lacquered figures from temples and pagodas. In a country where economic and social change until recently has been slow, Vietnamese artists have lived surrounded by visible expressions of their past, from weathered pagodas to the repetitive rhythms of village life.

Vietnamese artists engage in an ongoing, almost osmotic dialogue with the past. It is not a dialogue of rejection or ironic appropriation as it is in other Asian countries and the West. Rather, it is a comfortable embrace of traditional arts and aesthetics that reaches well beyond the short history of oil painting in Vietnam.

A telling example of how past and present mingle harmoniously was evident at the first national abstract painting exhibition held in May 1992 in Ho Chi Minh City. During the opening, singers and musicians performed traditional Quan Ho folk songs unique to the region north of Hanoi. On the walls hung once-forbidden abstract paintings, while families sat cross-legged on mats and listened to women, wearing traditional costumes and hiding with demure coquetry behind straw hats, trade songs of love with their suitors. People smiled and shook their heads in appreciation of old musical favorites. It was as if at an opening of cutting-edge American art at The Museum of Modern Art, musicians from the mountains of Appalachia performed eighteenth-century ballads.

Vietnamese art of both sides of the ocean cannot be understood outside the currents of Vietnam's past. The history in which the art is embedded, the soil which gives it sustenance, is deeper, richer, and more layered than most Americans, conditioned only by images of war, might imagine. Contemporary Vietnamese art is more than the child of colonialism and war. Without understanding its cultural lineage, we run the risk of dismissing Vietnamese art as derivative, as wan copies of Western modernism. Vietnamese art has its own integrity and expressive character: the modernity of the best of contemporary Vietnamese painting flows more from the traditional art of the village than from the ateliers of turn-of-the-century Paris.

On the other side of the ocean, Vietnamese American artists, facing the physical and emotional hardships of migration and building new lives and identities,

Hanh Thi Pham

Untitled II (detail), 1989, see p. 104
Vô đề II (chi tiết), 1989, xem trg. 104

have in the last decade also found in their Vietnamese past a sense of identity, a cultural anchorage, and a source of artistic inspiration. While artists in Vietnam remain more conservative in approach and more constrained from experimenting due to lack of resources, artists on both shores are fashioning a modern vision that continues to draw sustenance from a shared cultural heritage.

Cultural Colonialism and the Living Legacy of the Village

Demographics, ideology, and cultural history have kept the village at the center of social and cultural life for most of Vietnamese history. Even today, Vietnam remains a rural country with almost 80 percent of the population living outside its cities. In the past, more literati lived in the villages as teachers and scholars than served the central authority as mandarins. Unlike Europe, where culture flowed outward from the cities, the Vietnamese village was, until the twentieth century, home to the highest cultural achievements, from literature and theater to Confucian scholarship.

While there were court craftsmen at the imperial capital of Hue in the nineteenth century, there was no painting academy. Without the royal court as a dominant cultural center, there never developed a sharp division between fine art or the high art of the court and folk art of the village, its Tet woodblock prints, pagoda and temple sculpture, and communal house carving. The Vietnamese adage applied to art as well as politics: "The laws of the Emperor are less than the customs of the village."

The Vietnamese literati, unlike their Chinese counterparts, did not widely practice or highly value painting as a scholarly pursuit. When the French introduced oil painting to the Vietnamese at the end of the nineteenth century, they did not have to dislodge an entrenched indigenous painting tradition. Until the August Revolution of 1945, oil painting in Vietnam followed French academic painting—but with a Vietnamese accent.

The vehicle for the export of French aesthetics and art was the Ecole des Beaux-Arts de l'Indochine, founded in Hanoi in 1925 and the only fine art academy established by a colonial power in Southeast Asia. Based on the prejudiced premise that the Vietnamese as a race were not capable of being artists, the purpose of the school was to train Vietnamese craftsmen who would then export their handicrafts back to France. Instead, before the Japanese coup against the French in March 1945 forced it to close, the school unintentionally created a self-conscious class of professional painters. From its 128 graduates came Bui Xuan Phai, Nguyen Tu Nghiem, Nguyen Gia Tri, To Ngoc Van, Nguyen Do Cung, Nguyen Sang, and other major figures in the development of Vietnamese painting. Unlike the traditional craftsmen and artisans of Vietnam, they were a class of urban professional painters, who, using mostly modern techniques and media, produced works for an urban audience.

Most importantly, a combination of sympathetic staff who appreciated traditional forms of artistic expression and those who dismissed Vietnamese artistic originality and capability propelled students to search for a distinct cultural identity and sowed the seeds of modern Vietnamese painting based on traditional imagery and aesthetics. The first director was Victor Tardieu, an academic painter who supported the study of indigenous art forms and allowed graduate examinations to be held in lacquer painting, colored woodcuts, and silk painting. With his encouragement, students applied Western concepts of color and composition, experimented with new methods, and revitalized traditional art forms.

When the second director, Evariste Jonchère, reduced the academic course in oil painting and instituted other curricula changes to train "art craftsmen not artists," students protested. They defended the vigor and originality of their own traditions and challenged Jonchere to compare his own sculpture to that found in village pagodas and communal houses.

Đặng Quý Khoa
Sightseeing at the Thay Pagoda (detail), 1980, see p. 29
Chùa Thầy (chi tiết), 1980, xem trg. 29

Two Roads to Modernism

With the Revolution of 1945 marking Vietnamese independence from the French and the partition of the country in 1954, Northern and Southern artists took divergent paths from French academic painting to modernism. The artistic differences that emerged go beyond novelist Graham Greene's observation that one sees in the South the colors of green and gold and in the North, brown and black.

In the South, artists looked outward to the currents of twentieth-century Western art. Cubism, futurism, and abstraction could all be found in the flourishing gallery scene in Saigon in the 1960s and 1970s. Artists in the South were invited to exhibit their works in Europe, Asia, and North and South America. While lip service was given to Vietnamese traditions, the government promoted Saigon as, an official of the Directorate of Fine Arts Education enthused in 1962, "a centre of transcendental creative spirit of both the Eastern and Western worlds."

In the North, the West was the cultural as well as the military enemy. "Art for art's sake" was seen as a colonial effort to dampen revolutionary fervor. Later, the melting pot theory of Western and Eastern cultures was branded a neocolonialist trap. Political realities made it dangerous to embrace "capitalist" artists such as Matisse and Cézanne. As early as 1945, Ho Chi Minh chided artists for subject matter distant from the "reality of everyday life." Nudes, still lifes, and abstraction were at best frivolous and self-absorbed, at worst subversive acts against the Revolution.

Cut off from contemporary currents in Western art by a half-century of war, poverty, repression, and cultural campaigns against the "poisonous vestiges of U.S. neocolonialist culture," artists in the North were forced to look inward and backward. Nguyen Do Cung, formerly a student at the Ecole des Beaux-Arts de l'Indochine, where he had been a leader in the protests against Jonchere, served as director of the Hanoi Museum of Fine Arts in the 1960s and early 1970s. There he documented and exhibited traditional Vietnamese art—folk paintings, ancient ceramics, the sculpture of the village communal house, and the arts of ethnic minorities. These exhibitions exposed artists to the fullness of their village artistic inheritance, to its motifs and modernist aesthetics.

The central painter in the movement to a tradition-based modernity was Nguyen Tu Nghiem, who, after serving the Resistance and teaching at the art college in the Viet Bac, began to look in the mid-1950s to indigenous village art rather than Western models for inspiration. His paintings of village dances and festivals, national myths and literature, and zodiac animals have the chiselled geometry, flatness, immediacy, energy, and childlike innocence of popular sculpture and woodblock prints. Following his lead, Northern artists found in Tet woodblock prints and seventeenth-century communal house carving an aesthetic that both rejected Renaissance rules of perspective, symmetry, and order, and the stultifying straitjacket of Socialist Realism.

On the trusses, beams, columns, and partitions of communal houses were dense, lyrical, and expressive relief carvings that were secular, sometimes erotic, celebrations of rural life. In these centers of village life and on prints that hung on almost every door was an art that celebrated village communalism and ridiculed the feudal order. Here was an art that possessed the modernist spirit of multiple perspectives, expressive distortion, and vivid colors chosen for emotional effect, not naturalistic representation.

Nghiem's work dramatically demonstrated the shared essence of Western modernism and Vietnamese traditional aesthetics. It is too simplistic to say Vietnamese artists copied or borrowed from the West. Vietnamese artists, primed by their own village traditions, felt an aesthetic kinship to the early masters of modernism, who, like Picasso, Derain, and Matisse, found inspiration and affirmation of their new directions in the villages of Africa and Oceania. These Western modernists rejected the Renaissance aesthetic to which the anonymous artists of the

Đặng Xuân Hoà
The Red Chair (detail), 1994, see p. 31
Ghế đỏ (chi tiết), 1994, xem trg. 31

Vietnamese village had never been exposed and which for the students of the Ecole des Beaux-Arts de l'Indochine posed a new way of looking at the world. The artists of the North discovered in their own villages the politically safe path to modernity: they could be modernists and cultural patriots at the same time.

The Primacy of Personal Vision

Doi moi (or renovation), proclaimed in 1986, gave official approval in Vietnam to a movement toward self-expression that had begun to emerge in the early 1980s. The first public display of nudes since the August Revolution was held in 1982, and Bui Xuan Phai, the country's most famous and respected artist, was allowed his first one-person exhibition in 1984, almost thirty years after running afoul of the government. After a half-century of serving the agendas of Party and power —revolution, national solidarity, cultural autonomy, and national integration— visual artists are now free to serve the self.

Regardless of gender, age, and region, Vietnamese artists have embraced the primacy of private vision with an invigorating passion. They are more interested in making visible this inner vision than playing with the definitional boundaries of what a painting is or making art historical references to other works and movements. In Vietnam, there is no hothouse atmosphere of artists talking only to other artists. Without the fine art/popular art division and without an entrenched academy, there is no self-conscious avant-garde.

Paintings in the last decade have become more exploratory, personal, expressive, and colorful (aided by better quality paint and canvas from abroad). Nudes are commonplace, perhaps too commonplace. The abstract art exhibition in 1992 was a cultural watershed, an affirmation and legitimation of the primacy of individual expression. As abstract artist Dao Minh Tri commented recently, "Much time in the past was lost fighting over what was right art and wrong art, now we are fighting whether it is good or bad art."

The Art of Remembrance and Rediscovery

For Vietnamese American artists, Vietnam is an object of remembrance and rediscovery. Those who came of artistic age during the heady internationalism of Saigon in the 1960s and 1970s use their art to recapture the mood and feel of the country they once knew. Younger artists educated in America sift through the past of others, familial and historical, trying to better understand their own bicultural present.

An Ocean Apart marks an artistic reunion for members of the Young Painters Association, an independent group of artists active in Saigon in the late 1960s and early 1970s. Once in America, Dinh Cuong, Ho Thanh Duc, Nguyen Thi Hop, Nguyen Khai, and Nguyen Trong Khoi could study firsthand what they had only seen reproduced (often poorly) in magazines and books. Clearer in their understanding of where they came from than younger, American-educated Vietnamese American artists, theirs is an art not of questioning and exploration but a gentle memory work evoking the spirit of the land they reluctantly left.

For Vietnamese artists who came to this country as children, art is a vehicle for self-understanding. More expansive in their definition of what art can be, more comfortable with mixed media, they use bits and pieces of the present to reconnect with the past. Issues of gender, and family and ethnic identity, current in the air all contemporary American artists breathe, take on special meaning for first-generation Vietnamese American artists whose familial break with their homeland was abrupt and whose stay in the United States has been relatively short. Perhaps even more important, unlike other young transplanted artists, they have a more urgent need to understand the culture and history of their native land because it has so dramatically shaped contemporary American culture and history.

Phan Nguyen Barker
A Poem for My Mother (detail), 1993, see p. 81
Bài thơ cho Mẹ (chi tiết), 1993, xem trg. 81

The Vietnamese Poetic Vision

A contemporary Vietnamese painter has said that half the country is composed of painters and the other half poets. Many, it seems, on both sides of the ocean are both. With few exceptions, Vietnamese artists are not interested in the prose of descriptive realism. Art for the Vietnamese is expression, not representation. Even when their art is rooted in the objective world around them, Vietnamese artists reject descriptive realism for a more subjective and expressive art, for what the symbolists called the "subjective deformation of nature." At its best, Vietnamese painting has the fluid, allusive associations of poetry. Whether it is the lyrical expressionism of the North or the resurgent abstraction of the South, Vietnamese painting is surprisingly free of anguish, anger, or avant-garde irony.

Though more experimental, more attuned to international art trends, Vietnamese American artists also speak with a poet's soul. Having the luxury of sufficient materials, Vietnamese Americans mix objects and images, more interested in creating emotional moods than mirroring external reality. Talk of national character can sometimes be a slippery exercise, but Vietnamese artistic expression, though an ocean apart, gives support to the Roman poet Horace's observation two thousand years ago: "They change their sky, not their soul, who run across the sea."

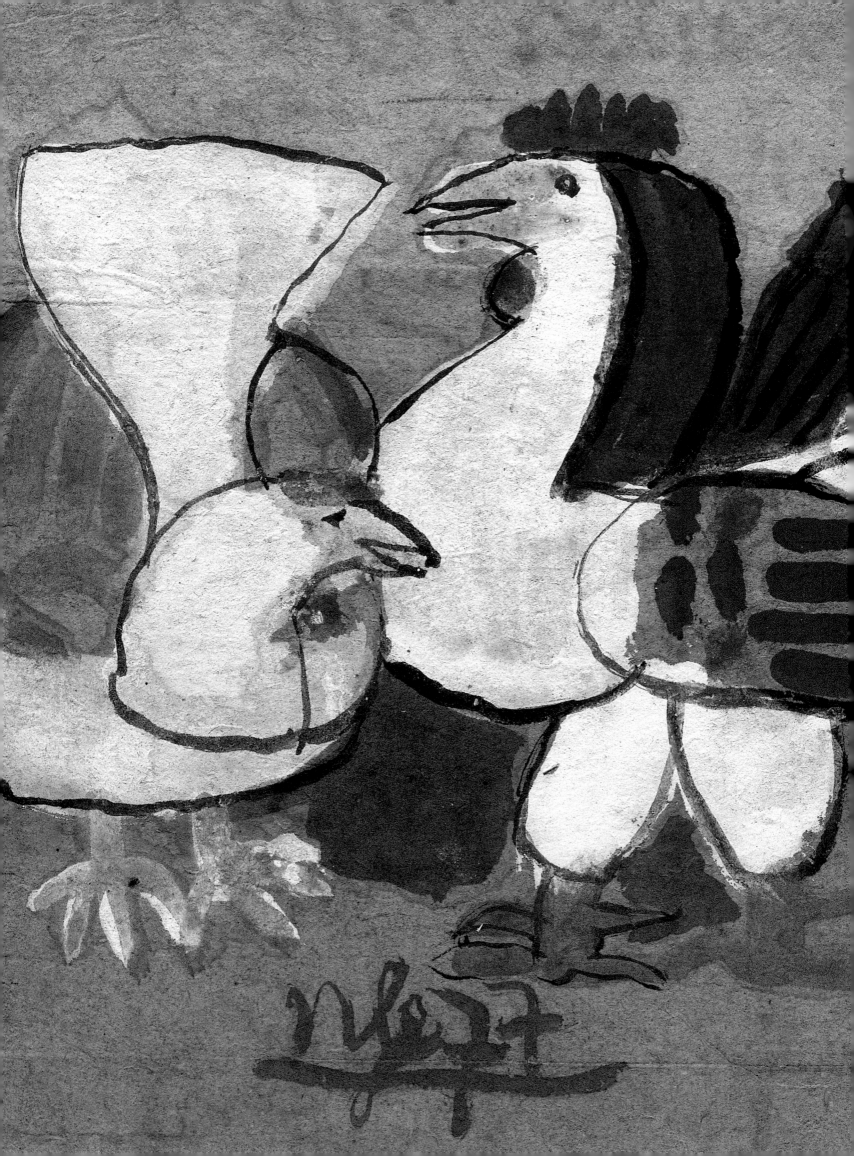

Hai Bờ, Một Cõi

Jeffrey Hantover

Bước vào bất cứ một gia đình Việt Nam nào ở hai bên bờ biển Thái, ta cũng sẽ có cơ hội nhìn thấy một bàn thờ tổ tiên với ở trên đó những tấm ảnh mờ nhạt của những người đã khuất. Đó là một nhắc nhở rõ ràng nhất rằng quá khứ vẫn còn sống bên ta. Hãy đến thăm nhà của bất cứ một người nghệ sĩ nào ở Việt Nam, ta sẽ được thấy xen kẽ giữa các tấm hình ấy nào là đồ gốm cổ hoặc/và những hình tượng sơn mài hay sặc sỡ, giống y như ở trong các chùa chiền, miếu mạo. Ở một quốc gia mà sự đổi thay kinh tế hay xã hội cho đến gần đây khá chậm chạp, những nghệ sĩ Việt Nam thường sống bao quanh bởi những biểu hiện trông thấy được của quá khứ nước mình, từ những ngôi chùa dãi nắng dầm mưa đến những cảnh nhai đi nhai lại ngày này qua tháng khác của cuộc sống nơi thôn ổ.

Những nghệ sĩ Việt Nam do đó gần như thường xuyên đối thoại—một loại đối thoại tưởng như đã thấm nhập vào tận trong tạng phủ—với quá khứ. Đây không phải là một cuộc đối thoại để phủ nhận hay một cách đưa vào những yếu tố châm biếm như đã xảy ra trong mỹ thuật của các nước Á Đông khác hay ở phương Tây. Trái lại, ta có thể xem như một vòng tay âu yếm đón nhận các yếu tố từ trong mỹ thuật và thẩm mỹ cổ truyền, từ một truyền thống lâu dài hơn lịch sử ngắn ngủi của ngành hội hoạ sơn dầu Việt Nam rất nhiều.

Một tỷ dụ cho thấy quá khứ và hiện tại có thể đan vào nhau một cách hài hoà đã được mục kích tại cuộc triển lãm tranh trừu tượng toàn quốc đầu tiên tổ chức ở Thành phố Hồ Chí Minh vào tháng 5 năm 1992. Ở buổi lễ khai mạc có một đoàn Quan Họ hát nhạc cổ truyền của một vùng ở phía Bắc Hà Nội. Ở trên tường thì treo tranh trừu tượng nhưng dưới đất, ngồi khoanh chân trên chiếu là những gia đình đến để nghe một toán phụ nữ, đỏm dáng trong áo tứ thân và khăn mỏ qua, thẹn thùng lấy nón quai thao che nửa mình để hát nhạc ân tình với người yêu. Người nghe khoái chí cười và lắc đầu thưởng thức những bài ca quen thuộc. Để so sánh thì ta phải tưởng tượng là ở Mỹ mà đi dự lễ khai mạc của một buổi triển lãm tân kỳ nhất ở Bảo Tàng Mỹ Thuật Hiện Đại, chẳng hạn, mà rồi lại được nghe nhạc miền núi Appalachia, loại nhạc ba-lát của thế kỷ 18.

Mỹ thuật Việt Nam ở cả hai bên bờ Thái Bình Dương sẽ không thể hiểu nổi nếu ta đứng ở ngoài các trào lưu mỹ thuật cổ truyền của Việt Nam mà tìm cách đánh giá nó. Lịch sử làm phông cho nền mỹ thuật ấy, cũng như miếng đất màu mỡ nuôi dưỡng nó, đều sâu hơn, phong phú hơn, và nhiều lớp lang hơn là điều mà số lớn người Mỹ, vì chỉ biết có những hình ảnh chiến tranh, có thể tưởng tượng được. Mỹ thuật hiện đại Việt Nam không phải chỉ là con đẻ của thực dân

Nguyễn Tư Nghiêm

Rooster and Hen (detail), 1977, see p. 41
Trống mái (chi tiết), 1977, xem trg. 41

và chiến tranh. Không hiểu gốc gác văn hoá của nó, chúng ta sẽ dễ cho đó chỉ là một loại mỹ thuật phái sinh, một loại chép kiểu lu mờ của tranh hiện đại chủ nghĩa Tây phương. Mỹ thuật Việt Nam có bản sắc và tính chất biểu hiện riêng của nó: chất hiện đại trong những tác phẩm đương thời đẹp nhất của Việt Nam là một sản phẩm chất lọc được từ những yếu tố truyền thống của nghệ thuật ở làng xã nhiều hơn là một phụ phẩm của các xưởng vẽ ở Paris vào cuối thế kỷ trước đầu thế kỷ này.

Bên kia bờ đại dương, các nghệ sĩ Việt Nam, đứng trước những khó khăn về vật chất cũng như tình cảm do phải làm người di dân và phải xây dựng lại cuộc đời cũng như căn cước riêng của mình, đã trong mười năm qua tìm thấy lại trong quá khứ của mình một ý niệm về bản sắc rõ ràng, một chỗ để neo về mặt văn hoá, và một nguồn cảm hứng trong nghệ thuật của họ. Mặc dầu các nghệ sĩ ở Việt Nam có phần bảo thủ hơn trong quan niệm và gò bó hơn trong việc thử nghiệm do thiếu tài nguyên, các nghệ sĩ ở cả hai bên bờ đại dương đang tạo ra một cách nhìn hiện đại mà vẫn rút được nhựa sống từ một di sản văn hoá chung.

Thực Dân Văn Hoá và Di Sản Sống của Làng Xã Việt Nam

Từ cách phân bố dân cư đến ý thức hệ đến lịch sử văn hoá, tất cả đều giữ cho vị trí của làng xã Việt Nam nằm ở ngay trung tâm cuộc sống xã hội và văn hoá của người Việt trong suốt dòng lịch sử đất nước. Ngay ngày hôm nay, Việt Nam vẫn còn là một nước nông nghiệp với gần 80% dân số sống ở nông thôn. Trước kia cũng vậy, có nhiều nhà nho sống rải rác ở các làng quê Việt Nam—làm những nghề như dạy học và đồ nho—hơn là con số ra làm quan phục vụ triều đình. Khác với Âu Châu là nơi mà văn hoá thường tán phát từ các thành thị mà ra, chính làng xã Việt Nam cho đến thế kỷ 20 là nơi ghi nhận được những thành tựu văn hoá cao cấp nhất, từ văn học đến kịch nghệ đến học thuật.

Tuy xưa kia có những thợ thủ công làm đủ nghề ở kinh đô nhà vua, như ở Huế trong thế kỷ 19, ở Việt Nam vẫn không có một hàn lâm viện về hội hoạ. Mà vì triều đình không nhất thiết là một trung tâm văn hoá nổi trội nên ở Việt Nam không bao giờ có một sự phân cách gắt gao giữa mỹ thuật cao cấp của triều đình và nền mỹ thuật dân gian của làng xã—như tranh Tết, tượng thần Phật ở các đền chùa và điêu khắc ở các đình làng. Câu ngạn ngữ "Phép vua thua lệ làng" như vậy có lẽ đã ứng dụng cả trong mỹ thuật lẫn trong chính trị.

Khác với các nhà nho Trung Hoa, các nhà nho Việt Nam ít vẽ hoặc không coi nghề vẽ là một nghề cao trọng đáng để theo đuổi. Khi người Pháp đem sơn dầu vào Việt Nam ở cuối thế kỷ trước, họ vì vậy đã không phải đương đầu với một nền hội hoạ truyền thống lâu đời để nhằm đánh bật ra khỏi xứ này. Cho đến Cách Mạng Tháng Tám 1945, hội hoạ Việt Nam do đó đi theo truyền thống tranh học viện của Pháp—nhưng với một tính cách riêng của nó.

Định chế được lập ra để chuyên chở sự du nhập thẩm mỹ và mỹ thuật Pháp vào Việt Nam là Trường Cao Đẳng Mỹ Thuật Đông Dương, được thành lập ở Hà Nội vào năm 1925. Đó cũng là học viện mỹ thuật độc nhất mà một cường quốc thực dân dựng nên ở Đông Nam Á. Vì sẵn có định kiến là người Việt không thể trở thành những nghệ sĩ được nên mục đích lúc ban đầu của trường là chỉ để huấn luyện những thợ Việt Nam giỏi tay nghề có thể tạo được ra những mặt hàng thủ công để xuất cảng sang Pháp. Nhưng trái lại, trước khi trường phải đóng cửa do cuộc đảo chánh của Nhật vào tháng 3-1945, điều không tính trước đã xảy ra: Trường Mỹ Thuật Đông Dương đã để ra một lớp hoạ sĩ mới vừa ý thức vừa chuyên nghiệp. Trong số 128 người tốt nghiệp ở trường ra đã có Bùi Xuân Phái, Nguyễn Tư Nghiêm, Nguyễn Gia Trí, Tô Ngọc Vân, Nguyễn Đỗ Cung, Nguyễn Sáng và nhiều bộ mặt lớn khác trong lịch sử phát triển hội hoạ Việt Nam. Khác với những người thợ thủ công trong quá khứ, họ làm hẳn thành một giới mới gồm những hoạ sĩ chuyên nghiệp sống ở các đô thị, dùng phần lớn là những kỹ thuật và vật liệu hiện đại để sản xuất ra những tác phẩm cho một thị trường và một giới thưởng ngoạn ở thành phố.

Trần Huy Oánh

Activities in the Mountains (detail), 1982, see p. 43

Sinh hoạt người miền núi (chi tiết), 1982, xem trg. 43

20

Quan trọng hơn cả là một sự phối ngẫu khá ly kỳ và đặc biệt, đó là nếu một số nhân viên giảng huấn có nhiều cảm tình và hiểu biết về những hình thái mỹ thuật cổ truyền của Việt Nam thì lại cũng có một số khác không cho là Việt Nam có cái gì độc đáo hoặc người Việt có khả năng gì đáng kể. Chính sự kiện này đã thúc đẩy các học viên ở Trường Mỹ Thuật đi tìm về một bản sắc văn hoá đặc thù, đưa đến chỗ gieo mầm cho một nền hội hoạ Việt Nam dựa lên trên những hình ảnh và thẩm mỹ cổ truyền. Người giám đốc đầu tiên của trường là ông Victor Tardieu, mà các học viên thân ái gọi là "Cụ Tạc." Một nhà hoạ sĩ hàn lâm, ông lại ủng hộ việc nghiên cứu các hình thái mỹ thuật bản địa và cho phép các học viên được làm dự án tốt nghiệp ra trường bằng những vật liệu như sơn mài, mộc bản màu, và tranh lụa. Được ông khuyến khích, các học viên đem áp dụng các quan niệm về màu sắc và bố cục của phương Tây vào tác phẩm của họ, thử nghiệm với những phương pháp mới, và nhân đó làm sống lại các hình thái mỹ thuật cổ truyền.

Nhưng đến khi người giám đốc thứ hai của trường, ông Evariste Jonchère, đem giảm bớt số giờ học về sơn dầu và đưa vào chương trình học những đổi thay khác nữa nhằm huấn luyện "những thợ thủ công chứ không phải nghệ sĩ" thì các học viên nổi lên phản đối. Họ bảo vệ sức sống mãnh liệt và sự độc đáo của truyền thống Việt Nam, họ còn thách đố chính ông Jonchère hãy đem điêu khắc của ông ra mà so sánh với các điêu khắc, chạm trổ ở trong đền chùa hay đình làng.

Hai Con Đường Đi Đến Hiện Đại Chủ Nghĩa

Với Cách Mạng 45 đánh dấu sự lấy lại độc lập của người Việt khỏi tay người Pháp và sự chia cắt đất nước vào năm 1954, các hoạ sĩ Việt Nam hai miền bắt đầu đi theo hai con đường khác biệt, tách ra khỏi hội hoạ học viện của Pháp để đi đến hiện đại chủ nghĩa. Những khác biệt về nghệ thuật hiện ra sau thời gian đó đi xa hơn rất nhiều nhận xét của Graham Greene theo đó thì màu sắc của miền Nam là xanh lá cây và vàng còn màu sắc của miền Bắc thì là nâu và đen.

Ở Miền Nam, các hoạ sĩ nhìn ra bên ngoài để tìm đến với những trào lưu mỹ thuật Tây phương của thế kỷ 20. Lập thể, biểu hiện, siêu thực, trừu tượng, tất cả đều có thể tìm thấy được trong các phòng tranh phồn thịnh của Sài Gòn thời 60 và 70. Những hoạ sĩ của miền Nam được mời dự và triển lãm tranh ở khắp các lục địa như Âu Châu, Á Châu, Bắc và Nam Mỹ. Những truyền thống Việt Nam tuy chỉ được nhắc qua song chính quyền vẫn phát huy Sài Gòn như là "một trung tâm sáng tạo siêu việt nắm bắt được cả tinh thần của Đông phương và Tây phương," theo như một lời tự hào của một nhân viên thuộc Nha Giáo Dục Mỹ Thuật vào năm 1962.

Ở Miền Bắc thì lúc bấy giờ, phương Tây bị coi là kẻ thù không những về quân sự mà còn cả về mặt văn hoá nữa. "Nghệ thuật vị nghệ thuật" bị xem là một âm mưu của thực dân nhằm làm mất đi nhuệ khí cách mạng. Rồi về sau, thuyết dung hợp Đông Tây bị tố là một bẫy sập của chủ nghĩa thực dân mới. Thực tế chính trị thời bấy giờ làm cho không ai dám ôm lấy những hoạ sĩ "tư bản" như là Matisse hay Cézanne. Ngay từ năm 1945, Hồ Chí Minh đã khiển trách các nghệ sĩ khi họ vẽ những đề tài xa rời "thực tế cuộc sống hàng ngày." Hình khoả thân, tranh tĩnh vật, tranh trừu tượng bị xem là một thứ trò chơi vớ vẩn của những người chỉ biết có mỗi mình mình, tệ hơn nữa, có thể bị coi là những hành động phá hoại đối với Cách Mạng.

Bị cắt khỏi những trào lưu đương đại của mỹ thuật Tây phương qua nửa thế kỷ chiến tranh, nghèo nàn và áp bức với những chiến dịch văn hoá chống lại "những tàn tích độc hại của nền văn hoá tân thực dân chủ nghĩa Mỹ," những nghệ sĩ ở Miền Bắc đã phải nhìn về và nhìn lui. Nguyễn Đỗ Cung, cựu sinh viên Trường Mỹ Thuật Đông Dương, nơi mà ông đã là một lãnh tụ trong nhóm phản đối Jonchère, trở thành giám đốc viện Bảo Tàng Mỹ Thuật Hà Nội vào thập niên 60 và những năm đầu 70. Ở đây, ông thu thập và triển lãm những tranh dân gian

Đinh Ý Nhi

Memory (detail), 1994, see p. 32
Ký ức (chi tiết), 1994, xem trg. 32

21

cổ truyền của Việt Nam, đồ gốm cổ, điêu khắc đình làng, và mỹ thuật của các dân tộc thiểu số. Những cuộc triển lãm này đã cho các hoạ sĩ thấy hết cả di sản mỹ thuật đầy đặn của làng xã Việt Nam, cho họ thấy các mô-típ cũng như những quan niệm thẩm mỹ rất hiện đại của nền mỹ thuật ấy.

Hoạ sĩ đóng vai trò trung tâm trong phong trào đi tìm cách làm mới dựa vào vốn cổ truyền là Nguyễn Tư Nghiêm. Sau khi phục vụ kháng chiến bằng cách dạy ở trường mỹ thuật Việt Bắc, đến khoảng những năm giữa thập niên 1950 ông bắt đầu nhìn về và lấy hứng từ mỹ thuật bản địa ở làng xã thay vì nhìn sang các mẫu ở Tây phương. Những bức tranh của ông vẽ các điệu múa và hội làng ở nông thôn, các huyền thoại dân tộc và văn học cổ truyền, cũng như các con giống cho thấy tính hình học như được đẽo đục, một mặt phẳng, một tính trực diện, một nghị lực và một chất ngây thơ như con trẻ, tất cả đều là những đặc tính của điêu khắc dân gian và mộc bản cổ truyền. Đi theo hướng ông khai phá, các hoạ sĩ ở Miền Bắc tìm thấy ở trong các tranh mộc bản Tết và chạm trổ đình làng của thế kỷ 17 một triết lý thẩm mỹ vừa bác bỏ những nguyên tắc của thời Phục Hưng về viễn cận, đối xứng và trật tự, vừa phủ nhận những gò bó tắc thở của Hiện Thực Xã Hội Chủ Nghĩa.

Trên những cột kèo và xà nhà, những khung phân gian trong đình làng, người ta thường bắt gặp những hình chạm nổi chặt chẽ, trữ tình và biểu lộ về những cảnh đời thường hay những hội hè ở nông thôn, đôi khi có cả cảnh dâm dật. Trong những trung tâm sinh hoạt của làng xã đó và trên những tranh mộc bản hầu như treo ở ngoài cửa mọi nhà, người ta thấy một nền mỹ thuật ca tụng đời sống cộng đồng của dân làng và châm biếm trật tự phong kiến ngày xưa. Đây là một nền nghệ thuật có nhiều nét biểu hiện tinh thần hiện đại chủ nghĩa: những góc độ nhìn khác nhau, bóp méo để biểu lộ, và những màu sắc tươi mát, sống động được chọn nhằm tạo một ép-phê xúc cảm chứ không nhằm vẽ lại theo tự nhiên chủ nghĩa.

Những tác phẩm của Nguyễn Tư Nghiêm là bằng chứng rõ ràng, kịch tính chứng tỏ rằng chủ nghĩa hiện đại ở phương Tây và thẩm mỹ cổ truyền Việt Nam chia xẻ một bản chất giống nhau. Bảo là các hoạ sĩ Việt Nam chỉ cóp nhặt hoặc vay mượn từ Tây phương là điều quá đơn giản. Đúng ra là họ, được nuôi dưỡng trong các truyền thống mỹ thuật cổ truyền, cảm thấy có phần gần gũi với triết lý thẩm mỹ của các bậc sư tổ của chủ nghĩa hiện đại Tây phương như Picasso, Derain, và Matisse khi những vị này tìm thấy hứng và xác nhận quan điểm của mình ở nơi mỹ thuật của các làng Phi Châu và Nam Thái Bình Dương. Những hoạ sĩ hiện đại chủ nghĩa ở phương Tây này cũng bác bỏ triết lý thẩm mỹ của thời Phục Hưng, một điều mà các nghệ sĩ vô danh ở trong các làng Việt Nam không hề bao giờ biết đến, tuy nhiên chính thẩm mỹ ấy cũng đã giúp cho các học viên của Trường Mỹ Thuật Đông Dương đặt ra một cách nhìn mới vào thế giới chung quanh họ. Thành thử chính ở làng xã là nơi mà các hoạ sĩ ở Miền Bắc khám phá ra con đường an toàn nhất về mặt chính trị để đi tới hiện đại chủ nghĩa: làm như họ, họ vừa là những nghệ sĩ hiện đại họ lại cũng vừa là những người yêu nước trên bình diện văn hoá.

Sự Thắng Thế Của Cái Nhìn Cá Biệt

Chính sách Đổi Mới, công bố vào năm 1986, là cái đèn xanh chính thức được bật lên ở Việt Nam cho một phong trào nghệ thuật tiến theo hướng tự biểu lộ đã nhen nhúm thành hình từ những năm đầu thập niên 80. Lần đầu tiên một số bức hình khoả thân được trưng bầy cho công chúng xem tính từ năm 1945 đã xảy ra vào năm 1982, và Bùi Xuân Phái, người nghệ sĩ có lẽ nổi tiếng và được kính nể nhất của Việt Nam, được phép triển lãm một mình, cũng lần đầu, vào năm 1984—gần 30 năm sau khi bị Nhà nước trù ém. Sau nửa thế kỷ phục vụ những chỉ thị của Đảng và Nhà nước (nào là cách mạng, đoàn kết dân tộc, độc lập văn hoá, đến thống nhất quốc gia), giờ đây các nghệ sĩ tạo hình Việt Nam mới được tự do phục vụ cho chính mình.

Nguyễn Lâm
The Structure I (detail), 1990, see p. 69
Cấu trúc I (chi tiết), 1990, xem trg. 69

Giờ đây, không kể phái tính, tuổi tác, hay địa phương, những nghệ sĩ Việt Nam đã nhiệt liệt ôm vào lòng quan niệm "nội nhãn là trên hết," có nghĩa là không cái gì có thể hơn được cái nhìn nội tâm của riêng từng cá nhân. Họ quan tâm hơn cả đến việc làm cho cái nhìn nội tâm đó hiển lộng thay vì tìm cho ra những giới hạn của một định nghĩa về thế nào là một bức tranh hay là làm sao cho tác phẩm của mình lại phản chiếu được những ảnh hưởng này khác trong lịch sử hội hoạ, tỷ như bị ảnh hưởng của hoạ phẩm này hay phong trào kia. Ở Việt Nam ngày nay không có không khí của một nhà kính ươm cây trong đó chỉ toàn thấy nghệ sĩ nói chuyện với nghệ sĩ. Vì trước kia đã không có một sự cách biệt giữa mỹ thuật cao cấp và mỹ thuật dân gian hoặc những học phái cổ cựu nên giờ đây cũng lại không có một nhóm tự mãn đủ để tự gọi mình là lớp tiền phong.

Hội hoạ ở Việt Nam trong mười năm qua đã trở nên dò dẫm hơn, cá nhân hơn, biểu lộ hơn, và màu sắc hơn (cũng nhờ một phần ở sơn dầu và vải cọ tốt hơn, nhập cảng từ ngoại quốc). Hình khoả thân thì giờ đây nhan nhản, có thể gọi là thừa mứa nữa là khác. Cuộc triển lãm tranh trừu tượng năm 1992 là một biến cố bản lề, một sự khẳng định và hợp pháp hoá quan niệm "biểu lộ cá nhân là ăn trùm." Như Đào Minh Trí, một hoạ sĩ trừu tượng, mới nói gần đây: "Trong quá khứ chúng tôi đã mất quá nhiều thời giờ tranh luận thế nào là mỹ thuật có hay không có chính nghĩa, giờ đây chúng tôi chỉ còn tranh luận xem thế nào là mỹ thuật đích thực và thế nào là mỹ thuật dỏm."

Mỹ Thuật Hồi Tưởng và Tái Khám Phá

Đối với các hoạ sĩ người Mỹ gốc Việt thì Việt Nam là đối tượng để hồi tưởng và tái khám phá. Những người đã thành tài trong những năm Sài Gòn bơi lội say sưa trong một không khí quốc tế (những năm 60 và 70) thì dùng mỹ thuật của mình để bắt chụp trở lại cái tâm thái và cảm quan của một quê hương mà họ từng quen thuộc. Những nghệ sĩ trẻ hơn được huấn luyện ở Hoa Kỳ thì sàng lọc quá khứ của người thân trong gia đình hay của người khác đã đóng những vai trò lịch sử để cố tìm hiểu rõ hơn cái hiện tại song văn (tức hai nền văn hoá) của chính mình.

Triển lãm *Nghìn Trùng Xa Cách* đánh dấu một cuộc hội ngộ giữa các thành viên của Hội Hoạ Sĩ Trẻ, một nhóm hoạ sĩ độc lập hoạt động mạnh vào cuối thập niên 60 và đầu thập niên 70 ở Sài Gòn. Sang đến Hoa Kỳ, những người như Đinh Cường, Hồ Thành Đức, Nguyễn Thị Hợp, Nguyên Khai và Nguyễn Trọng Khôi được đi xem tận mắt những cái mà trước đây họ chỉ có dịp nghiên cứu hay học từ trong các sách báo về mỹ thuật (đôi khi những tranh đó lại còn in lại không mấy trung thực). Vì họ nắm rõ gốc gác của họ hơn là lớp hoạ sĩ Việt Nam trẻ hơn và lớn lên ở Mỹ nên tranh của họ không phải là một nền mỹ thuật chất vấn hiện tại hay còn dò dẫm, tranh của họ là những gợi nhớ dễ thương về một quê hương mà họ cực lòng đã phải ra đi.

Trường hợp của những nghệ sĩ Việt Nam sang Hoa Kỳ khi còn là thiếu niên, mỹ thuật là một phương tiện nhằm làm một cuộc hành trình trở về bản thể. Đối với họ, định nghĩa thế nào là mỹ thuật xem ra rộng rãi hơn, họ cũng cảm thấy tự nhiên hơn khi dùng các vật liệu hỗn hợp, và họ dùng những mẩu nhỏ nhặt của hôm nay để bắt nối với ngày hôm qua. Những thắc mắc về phái tính, về gia đình và về bản sắc dân tộc—những đề tài thời thượng trong không khí hít thở của mọi nghệ sĩ Hoa Kỳ đương đại—trở nên đặc biệt có ý nghĩa đối với những nghệ sĩ Việt Nam của thế hệ đầu tiên ở xứ này, nhất là khi gia đình họ có thể đã bị tách đôi một cách phũ phàng (với nửa ở lại, nửa ra đi) và khi sự hiện diện ở trên đất Mỹ cũng không lấy gì làm lâu lắm. Có lẽ vì thế mà quan trọng hơn nữa, khác hẳn những nghệ sĩ trẻ di cư sang xứ người, họ cần khẩn cấp tìm ra hơn ai hết cách nào để tìm hiểu văn hoá và lịch sử của quê hương Việt Nam chính vì quê hương này đã làm đổi hẳn, một cách kịch tính, nền văn hoá và lịch sử đương đại Hoa Kỳ.

Viet Nguyen

The Oak and the Boat (detail), 1992, see p. 102
Cây sồi và chiếc thuyền (chi tiết), 1992, xem trg. 102

Con Mắt Nên Thơ Của Người Việt

Một hoạ sĩ Việt Nam đương đại đã nói là một nửa nước Việt Nam gồm toàn hoạ sĩ còn nửa kia thì lại gồm toàn thi sĩ. Nhiều người, ở cả hai bên bờ đại dương, xem đâu lại còn là cả hai. Chỉ trừ một vài ngoại lệ không đáng nói, các hoạ sĩ Việt Nam ít để ý đến cái gọi là văn xuôi để mô tả hiện thực. Đối với người Việt, mỹ thuật là biểu lộ, không phải là vẽ lại y trang. Ngay khi mỹ thuật của họ có cội rễ trong thế giới khách quan ở chung quanh họ, các hoạ sĩ Việt Nam vẫn bác bỏ sự mô tả hiện thực để đi tìm đến một nền nghệ thuật chủ quan hơn, biểu lộ hơn, để tìm đến cái mà hoạ phái tượng trưng gọi là "sự bóp méo tự nhiên do chủ quan" mà ra. Ở mức tuyệt diệu, hội hoạ Việt Nam dẫn ta đến những liên tưởng linh hoạt và mờ ảo như thơ vậy. Dù đó là chủ nghĩa biểu lộ trữ tình của miền Bắc hay khuynh hướng trừu tượng đang sống lại ở miền Nam thì hội hoạ Việt Nam cũng, lạ thay, có rất ít âu lo khắc khoải, hoặc giận dữ, hoặc chất hài độc ác thường thấy trong tranh *avant-garde*.

Tuy có thử nghiệm nhiều hơn, có ăn khớp hơn đối với những xu hướng mỹ thuật quốc tế, các hoạ sĩ người Mỹ gốc Việt vẫn nói với một tâm hồn thi sĩ. Vì có được vật liệu dồi dào hơn nên các nghệ sĩ này dễ dàng trộn lẫn các loại đồ vật hay hình ảnh khác nhau nhằm tạo nên những tâm thái xúc cảm đặc biệt hơn là tìm cách dùng hoạ phẩm làm tấm gương phản chiếu ngoại cảnh. Nói về dân tộc tính đôi khi có thể là một điều mạo hiểm, nhưng các biểu lộ về mỹ thuật của người Việt, tuy nghìn trùng xa cách, vẫn ủng hộ câu nhận định của nhà thơ La Mã Horace cách đây hai nghìn năm: "Dù như cách biệt muôn trùng, Khung trời có đổi chứ lòng thì không."

Catalogue of Works
Mục Lục Tác Phẩm

Bùi Xuân Phái

Born in 1921, Hanoi
Trained at L'Ecole des Beaux-Arts de l'Indochine, Hanoi
Died in 1988, Hanoi

Sinh 1921 ở Hà Nội
Huấn luyện tại Trường Mỹ Thuật Đông Dương, Hà Nội
Mất 1988 ở Hà Nội

The most well known of all Vietnamese modern painters, Bui Xuan Phai is respected and admired for both his art and moral character. He epitomizes for the Vietnamese the lone artist suffering for his art: he lost his teaching position at the Hanoi College of Fine Arts in 1957 for supporting a movement for political and cultural freedom and was not allowed to show his work in public until a solo exhibition in 1984. Nicknamed "Phai Pho" (Street-painting Phai) for his many evocative street scenes of Hanoi, Phai also captured with evident affection *Cheo* (Vietnamese opera) actresses and musicians backstage and in performance. As early as the 1950s he experimented with abstraction but did not sign these forbidden works, showing them only to family and friends.

Nổi tiếng nhất trong các hoạ sĩ hiện đại của Việt Nam, Bùi Xuân Phái được người đời kính trọng và ngưỡng mộ vì cả tính cương trực lẫn nghệ thuật của ông. Ông được xem là tượng trưng của người nghệ sĩ đi con đường đơn độc và phải trả giá cho nghệ thuật của mình: bị mất chỗ dạy ở Trường Mỹ Thuật Hà Nội vào năm 1957 vì ủng hộ phong trào Nhân Văn-Giai Phẩm, ông không cả được trưng bầy tranh cho đến năm 1984—trong một cuộc triển lãm cá nhân. Được mệnh danh là "Phái Phố" do ở nét vẽ tuyệt vời những phố cổ Hà Nội của ông, ông còn làm sống lại được với nhiều thương yêu những cảnh nghệ nhân hay nhạc công *Chèo* ở trên sân khấu hay trong hậu trường. Từ thập niên 50 ông đã thử nghiệm vẽ tranh trừu tượng nhưng không ký tên vào những bức bị cấm đoán loại này mà chỉ đưa cho bạn bè và gia đình coi thôi.

Street Scene, n.d.; oil on cardboard, 5¾ × 8½; Courtesy C. David and Jean Thomas

It is estimated that Phai painted several thousand works on whatever material was available—matchboxes, newspapers, cardboard, old schoolbooks. Often having little money, he traded artwork for food and drink.

Cảnh phố, không rõ năm; sơn đầu trên các-tông, 14.6 × 21.6; Tranh mượn của ÔB. C. David và Jean Thomas

Người ta nói Bùi Xuân Phái vẽ ước có đến mấy nghìn bức trên bất cứ vật liệu nào tìm thấy được—hộp diêm, giấy báo, các-tông, sách vở học trò cũ—để rồi đổi lấy cơm ăn nước uống với một giá rẻ rề.

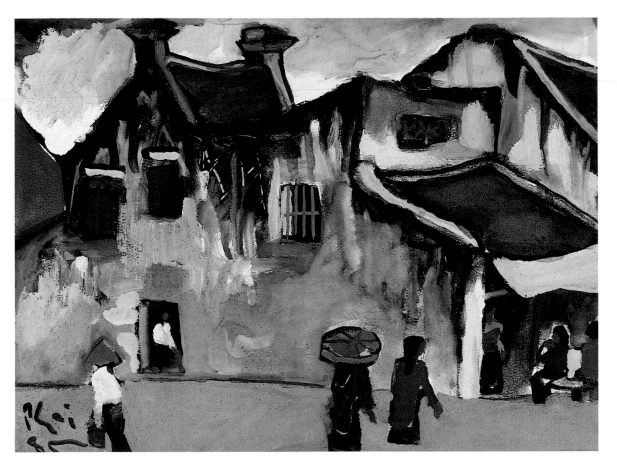

Small Street, 1985; gouache on paper, 15 × 19;
Courtesy of Dr. Nguyen Quan

An admirer of early twentieth-century French modernists, Phai nevertheless gave to his street scenes a distinctive Vietnamese lyrical expressiveness with his irregular line and forms, and his quick, suggestive treatment of figures.

Phố nhỏ, 1985; bột màu trên giấy, 38.1 × 48.2;
Tranh mượn của BS. Nguyễn Quốc Quân

Một người yêu các hoạ gia hiện đại của Pháp, Bùi Xuân Phái vẫn cho những tranh phố của mình một vẻ trữ tình biểu lộ rất Việt Nam bằng cách dùng những đường nét và hình thù xiêu vẹo cũng như ông chỉ vẽ người một cách rất thoáng, gợi ý mà thôi.

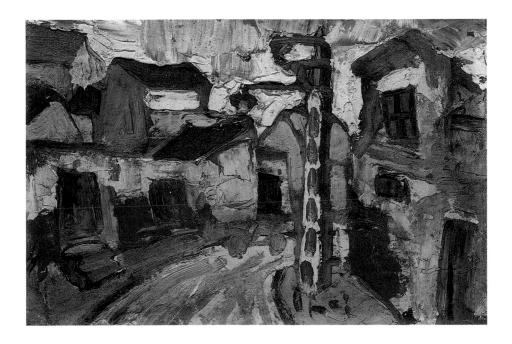

Đặng Quý Khoa

Born in 1936, Hanoi
Trained at the Polytechnic Institute, Hanoi
Lives in Hanoi

Sinh 1936 ở Hà Nội
Huấn luyện ở Trường Bách Khoa Hà Nội
Hiện sống ở Hà Nội

An artist and scholar who teaches at the Hanoi College of Fine Arts, Dang Quy Khoa is especially interested in recording the Vietnamese past. Committed to "studying history and through my paintings presenting it to the younger generation," Khoa carefully researches important historical events and makes detailed drawings of period dress and settings. While other artists look to the past for expressive inspiration, Khoa uses the past in a more straightforward narrative celebration of the present.

Một nghệ sĩ và học giả dạy ở Đại học Mỹ Thuật Hà Nội, Đặng Quý Khoa đặc biệt chú ý đến việc ghi lại những hình ảnh lịch sử Việt Nam. Nhất quyết "nghiên cứu lịch sử để vẽ lại rồi qua đó trình bầy với thế hệ trẻ," ông nghiên cứu cặn kẽ các biến cố lịch sử để vẽ một cách thật chi ly từ các y phục đến các cảnh sinh hoạt qua các thời đại. Trong khi những nghệ sĩ khác nhìn về quá khứ để lấy hứng, Đặng Quý Khoa dùng lịch sử một cách đẳng thẳng hơn để kể lại cho đời nay.

King Hung Establishes the Country, 1984; watercolor on silk, 31 × 35; Courtesy of the artist

Khoa interprets a celebration of the founding of Vietnam by King Hung, which, according to legend, occurred 4,000 years ago. "People brought urns and rice farming tools to the festival. This is the architecture of the era; the activities and images of daily life are based on evidence from the Museum of History."

Hùng Vương dựng nước, 1984; màu nước trên lụa, 78.7 × 88.9; Tác giả cho mượn

Bức họa mô tả một ngày hội buổi Vua Hùng mở nước mà theo truyền thuyết đã xảy ra cách đây hơn 4000 năm. "Người ta đem các thạp gạo và dụng cụ trồng lúa đến ngày hội. Kiến trúc cũng là của thời đó; các sinh hoạt và hình ảnh của đời sống thường nhật được vẽ nên dựa trên bằng chứng có thực tàng trữ ở Bảo Tàng Lịch Sử."

Sightseeing at the Thay Pagoda, 1980; watercolor on silk, 17½ × 25; Courtesy of the artist

"In my interpretation of Vietnamese folk belief, the dark area behind the pagoda is the Long Range Mountains, which represent the dragon's body. The pagoda is the head of the dragon, its opening the eyes."

Chùa Thầy, 1980; màu nước trên lụa, 44.4 × 63.5; Tác giả cho mượn

"Tôi diễn dịch tín ngưỡng dân gian của người Việt như sau: phần tối ở đằng sau chùa là Dẫy Trường Sơn, coi như mình rồng. Chính ngôi chùa là đầu rồng, mấy cửa trổ là hai con mắt."

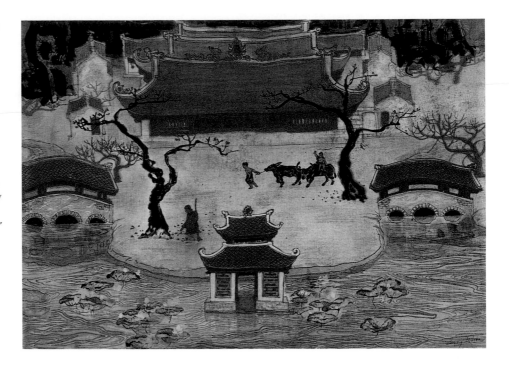

Nguyen Trai Declares Victory, 1982; watercolor on silk, 20½ × 33¾; Courtesy of the artist

A rebellion led by Le Loi liberated Vietnam from the Chinese in 1427. Le Loi's lieutenant, Nguyen Trai, delivered a victory proclamation that is considered to be a masterpiece of Vietnamese literature. "Dragon dancing is part of the celebration. A supreme and sacred being believed to bring peace and prosperity, the dragon represents the emperor. Various classes of society—farmers, merchants, soldiers—are present."

Nguyễn Trãi đọc Cáo Bình Ngô, 1982; màu nước trên lụa, 52.1 × 85.7; Tác giả cho mượn

Cuộc khởi nghĩa của Lê Lợi giải phóng Việt Nam khỏi ách đô hộ của nhà Minh vào năm 1427. Nguyễn Trãi, người phụ tá đắc lực của nhà vua, tuyên đọc bản đại cáo được xem là một tuyệt tác của văn học Việt Nam. "Múa lân là một phần của dịp vui này. Rồng, một con vật linh thiêng và thần thoại, là biểu tượng của nhà vua, người đem hoà bình và phồn vinh về cho đất nước. Các tầng lớp trong xã hội đều có mặt, từ nhà nông đến các thương gia, lính tráng."

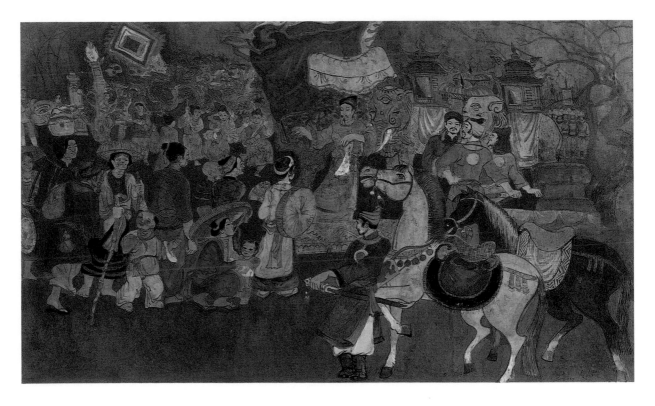

Đặng Xuân Hoà

Born in 1959, Nam Dinh Province
Trained at the Hanoi College of Fine Arts
Lives in Hanoi

Sinh 1959 ở Nam Định
Huấn luyện ở Đại Học Mỹ Thuật Hà Nội
Hiện sống ở Hà Nội

Dang Xuan Hoa is among a group of Hanoi artists in their thirties who are spiritual heirs of Nguyen Tu Nghiem. They are the first generation of Vietnamese artists to come of age in a time of peace and cultural freedom. Hoa draws upon village motifs not to avoid political censure but out of an intellectual belief in village arts as a national heritage and the village as the home of the Vietnamese soul. A beneficiary of the country's increased openness, Hoa's commercial success has enabled him to devote himself full-time to painting.

Đặng Xuân Hoà ở trong một nhóm hoạ sĩ trẻ ở lứa tuổi 30 tự coi mình là những đứa con tinh thần của Nguyễn Tư Nghiêm. Họ là thế hệ hoạ sĩ Việt Nam đầu tiên tới tuổi trưởng thành trong một giai đoạn hoà bình và tự do trên bình diện văn hoá. Đặng Xuân Hoà dùng các mô-típ dân gian không phải để tránh bị kiểm thảo mà vì tin tưởng rằng di sản văn hoá dân tộc nằm trong nghệ thuật ở làng xã cũng như xã thôn là quê hương của tâm hồn Việt Nam. Với Việt Nam ngày càng cởi mở, ông đã khá thành công về mặt thương mại, cho phép ông dành toàn thời cho nghề vẽ.

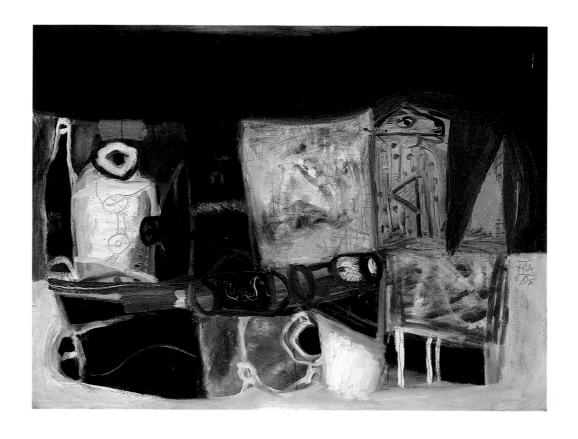

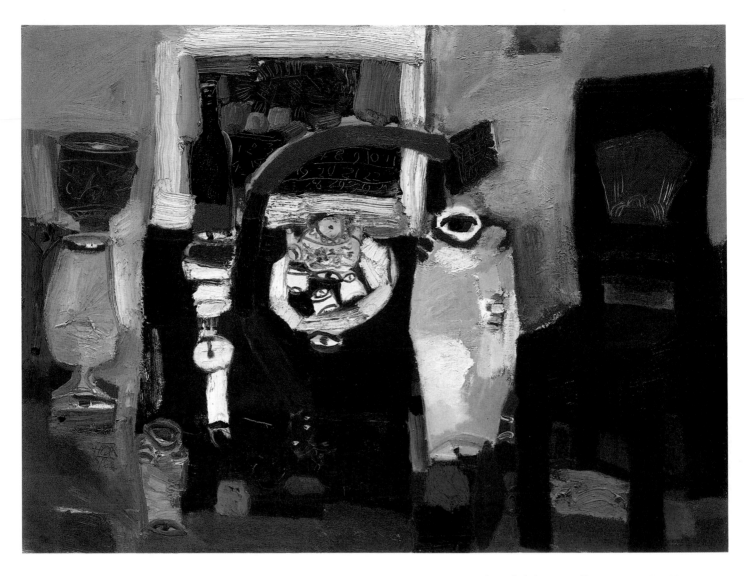

The Red Chair, 1994; oil on canvas, 30 × 40; Courtesy of the artist

In an ongoing series, *Human Objects*, Hoa fills his canvases with common objects seen from a variety of perspectives: the stone dogs from in front of communal houses, pagoda offerings of fruits, the teapots and cups found in every Vietnamese home. In this painting, done while on a six-month residency in Boston, he adds the red chair found in his room to his vocabulary of objects.

Ghế đỏ, 1994; sơn dầu trên vải bố, 76.2 × 101.6; Tác giả cho mượn

Trong một bộ đang được thực hiện, Vật của Người, Đặng Xuân Hoà vẽ những vật tầm thường nhưng được nhìn từ nhiều góc độ: mấy con chó đá ở cửa đình, hoa quả lễ chùa, ấm chén uống trà mà ta bắt gặp trong mọi gia đình Việt Nam. Trong bức tranh vẽ khi tu nghiệp sáu tháng ở Boston, ông cho thêm một cái ghế đỏ sẵn có trong phòng của ông để làm thêm phong phú từ vựng đồ vật của ông.

Untitled, 1994; oil on canvas, 30 × 40; Courtesy of the artist

For Hoa and others of his generation, what is most important is the personal expression of emotion. He is not interested in rendering reality: "I want to express an intensity of feeling, so I paint not what I see but what lies beneath what I see."

Vô đề, 1994; sơn dầu trên vải bố, 76.2 × 101.6; Tác giả cho mượn

Đối với Đặng Xuân Hoà cũng như nhiều người khác trong thế hệ của ông, điều quan trọng nhất là sự biểu tỏ xúc cảm cá nhân của mình. Ông không quan tâm đến chuyện vẽ lại thực tế chung quanh: "Tôi muốn vẽ lên nồng độ tình cảm, do vậy nên tôi không vẽ cái mắt tôi thấy mà vẽ cái nằm ở bên trong, bên dưới."

Đinh Ý Nhi

Born in 1967, Hanoi
Trained at the Hanoi College of Fine Arts
Lives in Hanoi

Sinh 1967 ở Hà Nội
Huấn luyện tại Đại Học Mỹ Thuật Hà Nội
Hiện sống ở Hà Nội

Begun in the summer of 1993, Dinh Y Nhi's black-and-white paintings break from the more expressive colors of her contemporaries, but like their work mine personal feelings and express an individual rather than a shared social vision. "When I want to express my inspiration powerfully, I shift to black and white." The daughter of a painter, Nhi faces, like other female artists in Vietnam, the burden of balancing traditional role demands with her commitment to art.

Bắt đầu từ mùa Hè 1993, những bức tranh đen trắng của Đinh Ý Nhi khác hẳn những tranh màu mè sặc sỡ của những hoạ sĩ đương thời. Tuy nhiên, cũng như mấy hoạ sĩ kia Đinh Ý Nhi đào sâu những xúc cảm riêng tư của mình để diễn tả một cách nhìn cá biệt thay vì có tính cách xã hội. "Khi muốn biểu tỏ cảm hứng của tôi một cách mãnh liệt, tôi quay sang trắng đen." Con một nhà hoạ sĩ, Ý Nhi, như mọi nữ nghệ sĩ khác của Việt Nam, đều phải làm sao cho cân bằng những vai trò truyền thống của người phụ nữ với những đòi hỏi của nghệ thuật.

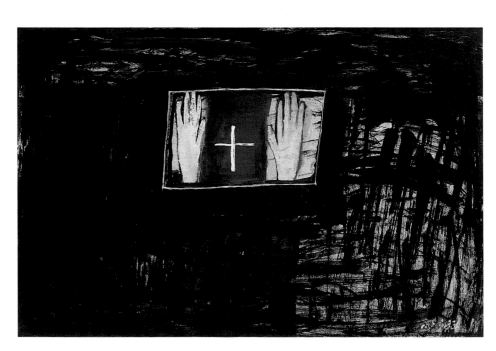

Memory, 1994; photograph of gouache on paper, 29 × 41; Courtesy of the artist *(Due to the fragile nature of this work, the original was not able to travel.)*

Nhi was once rescued from drowning by a childhood friend. What she remembers most was thrusting her hands above the water when she caught sight of her friend.

Ký ức, 1994; bột màu trên giấy, chụp lại, 73.6 × 104.1; Tác giả cho mượn *(Vì tác phẩm này quá dễ hỏng nên bản chính đã không thể đem đi trình bày được.)*

Có lần Ý Nhi suýt chết đuối nhưng may được cứu bởi một người bạn từ tuổi còn thơ. Trong vụ này, Ý Nhi chỉ nhớ được có mỗi chuyện là đã giơ tay lên khỏi mặt nước để cầu cứu, nhờ vậy thấy được mặt bạn.

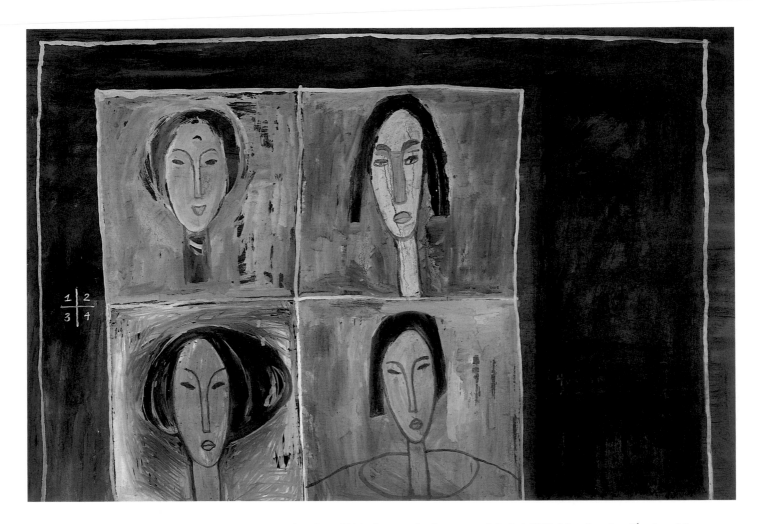

One Two Three Four, 1994; photograph of gouache on paper, 29 × 41; Courtesy of the artist *(Due to the fragile nature of this work, the original was not able to travel.)*

With the loosening of cultural restrictions and the spread of Western goods, Nhi is one of the few artists to incorporate into her work the influence of popular culture and the whimsy that sometimes accompanies it. Here she expresses her amusement upon reading a newspaper column intended to find friends for young people. "I painted the portraits of four women who might be among the chosen."

1, 2, 3, 4, 1994; bột màu trên giấy, chụp lại, 73.6 × 104.1; Tác giả cho mượn *(Vì tác phẩm này quá dễ hỏng nên bản chính đã không thể đem đi trình bầy được.)*

Với sự nới lỏng các gò bó văn hoá cũng như sự quảng bá của các mặt hàng Tây phương, Ý Nhi là một trong những người hoạ sĩ hiếm có tìm cách sáp nhập ảnh hưởng của văn hoá bình dân, kể cả những cái vui vui đi kèm theo đó, vào tác phẩm của mình. Ở đây, Ý Nhi biểu tỏ sự ngộ nghĩnh trong ý tưởng của cô khi thấy một cột báo "tìm bạn bốn phương" dành cho tuổi trẻ. "Tôi đã vẽ ra chân dung của bốn người phụ nữ mà có thể đã được lựa chọn."

Hoàng Nam Thái

Born in 1954, Hai Hung Province
Trained at the Hanoi College of Fine Arts
Lives in Hanoi

Sinh 1954 ở Hải Hưng
Huấn luyện ở Đại Học Mỹ Thuật Hà Nội
Hiện sống ở Hà Nội

The ethnic minorities who live in the mountainous areas of northwest Vietnam have long been a source of inspiration for Hoang Nam Thai, who finds in their lives an enviable sense of cultural continuity and identity. In later works, Thai moves from the illustration of everyday life toward a looser, more expressive art in tune with contemporary Vietnamese currents of the late 1980s and 1990s.

Những dân tộc ít người ở Miền Bắc đã từ nhiều năm nay làm nguồn cảm hứng cho Hoàng Nam Thái vì anh tìm thấy ở trong cuộc sống của họ một sự tiếp nối và một bản sắc văn hoá rất đáng ngợi ca. Trong những tác phẩm sau này, Hoàng Nam Thái đã thôi vẽ cảnh sinh hoạt hàng ngày của người thiểu số để quay sang vẽ theo một lối phóng khoáng hơn nhưng cũng biểu hiện hơn, ăn khớp với những trào lưu của hội hoạ Việt Nam hiện đại của những năm 80 và 90.

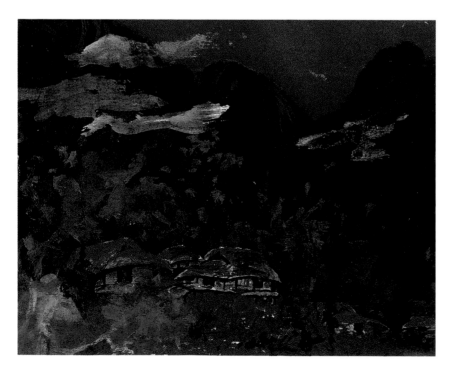

Village Named Khoa, 1990; gouache on paper, 5½ × 7; Courtesy of the artist

"I was inspired by the scenery surrounding the mountain village of Chung Khoa, about 75 miles from Hanoi, and impressed by the changing drama of the weather. I am certain that the mountains not only hold but also protect the houses."

Bản chiềng Khoa, 1990; bột màu trên giấy, 13.9 × 17.7; Tác giả cho mượn

"Tôi lấy hứng từ cảnh đẹp chung quanh bản chiềng Chung Khoa, cách Hà Nội khoảng 120 cây số. Tôi cũng thấy thời tiết đổi thay hôm đó khá ngoạn mục. Tôi tin chắc là các ngọn núi kia không chỉ chống đỡ cho các nhà sàn mà còn bảo bọc chúng nữa."

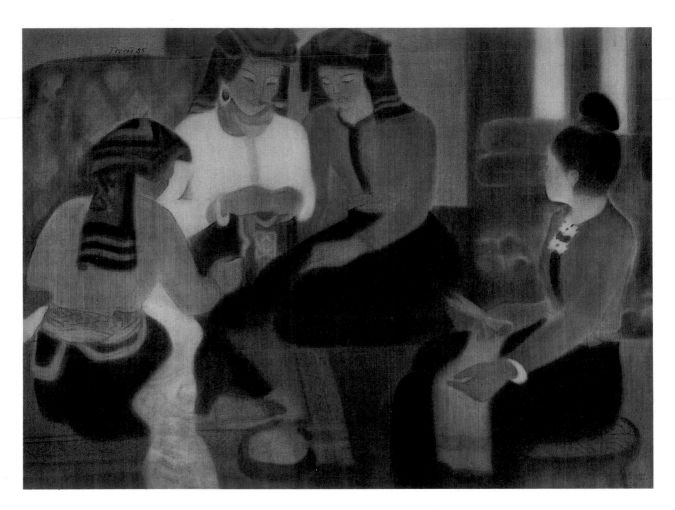

Embroidering, 1985; watercolor on silk, 22¾ × 31; Courtesy of the artist

A group of young women are embroidering cushions, table scarves, and clothes in preparation for an engagement.

Dệt Thổ Cẩm, 1985; màu nước trên lụa, 57.8 × 78.7; Tác giả cho mượn

Một nhóm người đàn bà dân tộc đang dệt nệm, khăn bàn, và vải may quần áo để chuẩn bị cho một đám hỏi.

Spring in the Northwest, 1989; gouache on paper, 5½ × 8; Courtesy of the artist

"During my visit to this festival area, I hadn't intended to paint, but the beauty—especially of the *ban* flowers—overwhelmed me into painting."

Mùa Xuân ở Tây Bắc, 1989; bột màu trên giấy, 13.9 × 20.3; Tác giả cho mượn

"Lần tôi đi dự hội này tôi không hề có ý định vẽ nhưng rồi, cảnh đẹp vô song—nhất là hoa ban trắng—đã khiến tôi phải mang cọ ra vẽ."

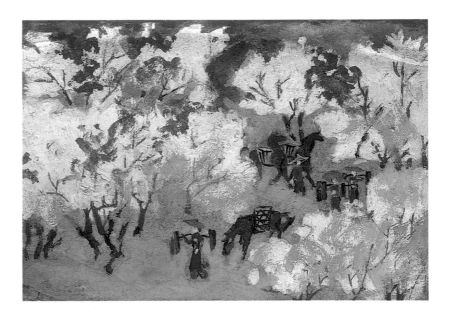

Lê Vượng

Born in 1918, Hanoi
Lives in Hanoi

Sinh 1918 ở Hà Nội
Hiện sống ở Hà Nội

A distinguished photographer and an important force in the founding of the Museum of Fine Arts in Hanoi, Le Vuong is best known for his documentary photographs of Vietnam's architectural and sculptural monuments. He also has photographed industrial scenes of Vietnam, which he infuses with striking clarity and drama through the contrast of light and dark.

Một nhiếp ảnh gia có hạng và một người có công thúc đẩy việc thành lập Bảo Tàng Mỹ Thuật Hà Nội, Lê Vượng được biết đến nhiều nhất qua những hình tài liệu mà ông chụp từ các đền đài, kiến trúc và điêu khắc Việt Nam. Ông cũng chụp những cảnh công nghiệp của đất nước mà ông trình bầy qua một lăng kính sắc bén và mạnh mẽ bằng cách cho tương phản ánh sáng và bóng tối.

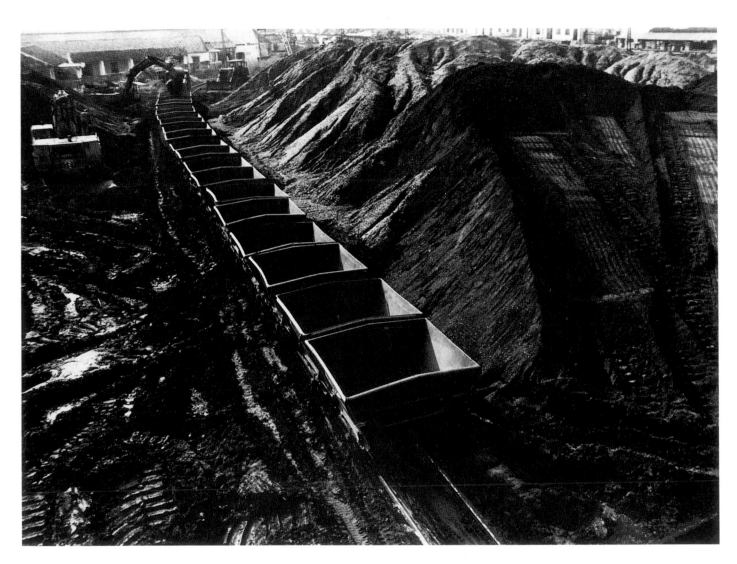

Mine at Long At, 1991; black-and-white
photograph, 14 × 18; Courtesy of C. David and
Jean Thomas

"The day I took this photograph is indelibly
etched in my memory. I shot from many
different angles, concentrating not on people
working but on the beautiful shapes of the coal
wagons and the reflection of light on the coal."

Mỏ Long Ất, 1991; hình trắng đen, 35.5 × 45.7;
Hình mượn của ÔB. C. David và Jean Thomas

"Ngày tôi chụp hình này được khắc ghi thật
rõ trong trí nhớ của tôi. Tôi chụp từ nhiều góc,
ống kính không nhắm vào người ta cho bằng
vào dáng hình rất đẹp của các goòng than
cũng như ánh sáng phản chiếu vào than đá."

Ngô Quang Nam

Born in 1942, Thai Binh Province
Trained at the Art Institute of Prague
Lives in Hanoi

Sinh 1942 ở Thái Bình
Tốt nghiệp Viện Hàn Lâm Mỹ Thuật Praha
Hiện sống ở Hà Nội

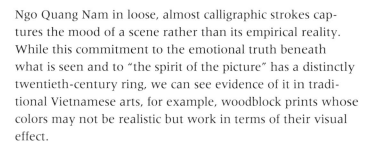

Ngo Quang Nam in loose, almost calligraphic strokes captures the mood of a scene rather than its empirical reality. While this commitment to the emotional truth beneath what is seen and to "the spirit of the picture" has a distinctly twentieth-century ring, we can see evidence of it in traditional Vietnamese arts, for example, woodblock prints whose colors may not be realistic but work in terms of their visual effect.

Ngô Quang Nam dùng một nét vẽ phóng khoáng, gần như tháu, để nắm bắt một tâm trạng hơn là một thực tế trước mắt. Qua ý chí nắm bắt sự thực cảm xúc dưới bề ngoài của sự vật và ý muốn đưa ra trong tranh "tinh thần của câu chuyện" ta có thể cảm nhận một thái độ hiện đại, của thế kỷ 20, nhưng cùng lúc ta có thể thấy đó cũng là những đặc tính của nghệ thuật cổ truyền Việt Nam như trong tranh mộc bản—ở đây, các màu không giống ngoài đời nhưng lại rất hữu hiệu đứng về mặt lưu lại ấn tượng nơi người coi.

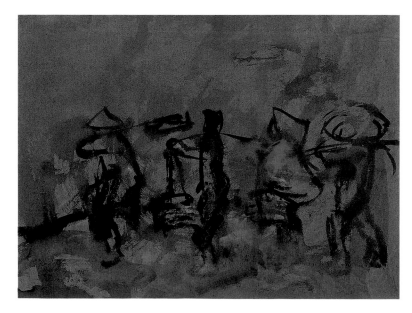

Peasants Going to Work, 1975; watercolor on paper, 10½ × 14; Courtesy of the artist

Ngo Quang Nam captures the energy in the constant, dawn-to-dusk demands of peasant life. Returning to the people and the countryside reaffirms Vietnamese identity.

Ra đồng, 1975; màu nước trên giấy, 26.6 × 35.5; Tác giả cho mượn

Ngô Quang Nam tìm cách nắm bắt cái nghị lực của người nông dân trong đời sống hàng ngày, đòi hỏi đầu tắt mặt tối từ tờ mờ sáng đến lúc hoàng hôn. Trở về với người dân và nông thôn cũng là một cách tái xác định bản sắc Việt Nam vậy.

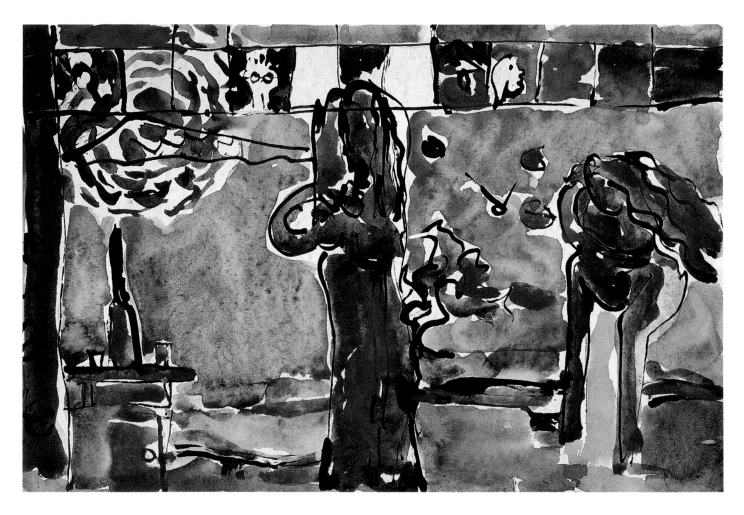

Xuy Van Feigning Madness, 1972; watercolor on paper, 8½ × 13; Courtesy of the artist

A poster from Vietnam's traditional *Cheo* musical theater inspired this painting of a tragic folk tale of entrapment by fate, here symbolized by a spider's web.

Vân dại, 1972; màu nước trên giấy, 21.6 × 33.0; Tác giả cho mượn

Một tấm bích chương quảng cáo một vở *Chèo* đã là nguồn cảm hứng cho bức tranh này nói về một chuyện tình do định mệnh gây nên, một câu chuyện bi thảm ở đây được biểu tượng bằng một tấm mạng nhện.

Nguyễn Tư Nghiêm

Born in 1922, Nghe An
Trained at L'Ecole des Beaux-Arts de l'Indochine, Hanoi
Lives in Hanoi

Sinh 1922 ở Nghệ An
Huấn luyện tại Trường Mỹ Thuật Đông Dương, Hà Nội
Hiện sống ở Hà Nội

For forty years, Nguyen Tu Nghiem has drawn upon the arts of the village to shape a distinctive modern Vietnamese art. He sought inspiration in the country's traditional culture rather than in the art of the West. A trailblazer and model for many Northern artists, young and old, Nghiem's work vividly demonstrates the kinship between traditional Vietnamese culture and the spirit of Western modernism. "After I learned about traditional culture, I found it easy to understand Picasso." A student in the last class of the Ecole des Beaux-Arts de l'Indochine, he joined the Resistance forces in 1945 and taught in the Viet Bac Fine Arts College. Though he had learned Western techniques at the Ecole, after 1954 Nghiem "searched for my own way" through the study of Vietnamese culture—temple, pagoda, *dinh*, and funerary sculpture, woodblock prints, the architecture, dance, and music of the village. His paintings of village dances and festivals, national myths and literature, and zodiac figures have captured the immediacy, energy, and innocent exuberance of these village arts.

Trong hơn 40 năm, Nguyễn Tư Nghiêm đã trở về nguồn cội trong những ngành nghệ thuật ở làng xã để tạo ra một nền mỹ thuật hiện đại rất đặc biệt Việt Nam. Ông tìm hứng ở trong văn hoá cổ truyền hơn là ở mỹ thuật Tây phương. Một mẫu mực và là người mở lối cho nhiều hoạ sĩ ở Miền Bắc, cả già lẫn trẻ, Nguyễn Tư Nghiêm qua tác phẩm của mình chứng minh được một cách hùng hồn sự gần gụi giữa văn hoá cổ truyền Việt Nam và tinh thần hiện đại chủ nghĩa của Tây phương. "Sau khi tôi nghiên cứu văn hoá cổ truyền Việt Nam, tôi thấy Picasso dễ hiểu hơn." Theo học lớp cuối của Trường Mỹ Thuật Đông Dương, ông theo kháng chiến vào năm 1945 rồi dạy ở Trường Mỹ Thuật Việt Bắc. Mặc dầu đã học qua các kỹ thuật Tây phương ở nhà trường, sau năm 1954 ông đã "đi tìm lấy con đường của riêng tôi" bằng cách nghiên cứu văn hoá Việt Nam—chạm khắc ở đền, chùa, đình và miếu mạo, tranh mộc bản, kiến trúc và các điệu vũ nhạc ở thôn làng. Tranh của ông mô tả múa hội ở dưới làng, các huyền thoại và các áng văn hay của Việt Nam, cũng như các con giáp đã nắm bắt được cái trực cảm, cái năng lực, và vui nhộn thơ ngây của những nghệ thuật làng xã này."

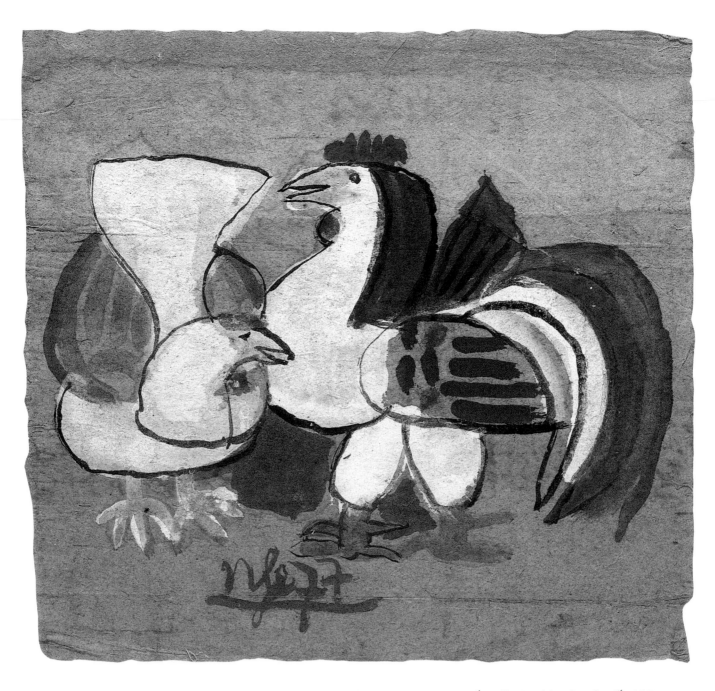

Rooster and Hen, 1977; gouache on paper, 9½ × 9¾; Courtesy of Helen Moed Pomeroy

The twelve animals of the lunar zodiac have been a constant theme in Nghiem's art. Like the woodblock prints made in the village of Dong Ho for Tet (Lunar New Year), Nghiem's animals are blocks of color outlined with thick black lines. His zodiac animals, including this rooster, possess a childlike simplicity and directness. Uninterested in details, Nghiem believes art should "describe the whole," the feel and emotion of objects and events. Publication in 1975 of a popular book on Vietnamese communal house sculpture triggered a creative period during the mid-1970s, resulting in works such as this of which the artist has said, "The animals I did from life and from sculpture."

Trống mái, 1977; bột màu trên giấy; 23.5 × 25.0; Tranh mượn của Helen Moed Pomeroy

Mười hai con giống trong lịch ta là một đề tài ta thường xuyên bắt gặp trong tranh của Nguyễn Tư Nghiêm. Cũng như mộc bản Đông Hồ, mấy con giống của Nguyễn Tư Nghiêm là những khối màu viền đường đen dầy. Những con vật này, kể cả con gà, có một chất gì đơn sơ và trực tiếp đến với ta. Ít để ý đến chi tiết, Nguyễn Tư Nghiêm cho rằng mỹ thuật phải "mô tả được toàn bộ," có nghĩa là cả xúc giác lẫn xúc cảm trước mọi vật cũng như mọi biến cố. Năm 1975 có một cuốn sách viết về chạm trổ đình làng, khá phổ biến, đã dẫn ông đến một giai đoạn đặc biệt sáng tạo trong đời ông (khoảng giữa thập niên 70), kết quả là những tác phẩm như bức *Trống mái* mà tác giả đã có lần giải thích, "Những con giống của tôi đến từ đời sống thật và từ chạm trổ, điêu khắc."

Trần Huy Oánh

Born in 1937, Ha Nam Ninh Province
Trained at the Hanoi College of Fine Arts
Lives in Hanoi

Sinh 1937 ở Hà Nam Ninh
Huấn luyện ở Trường Cao Đẳng Mỹ Thuật Hà Nội
Hiện sống ở Hà Nội

A former student of Tran Van Can, Tran Huy Oanh is now
deputy director of the Hanoi College of Fine Arts, where he
teaches drawing and oil painting.

Học trò cũ của Trần Văn Cẩn, Trần Huy Oánh hiện là phó
hiệu trưởng Đại Học Mỹ Thuật Hà Nội. Ở đây, ông dạy vẽ và
sơn dầu.

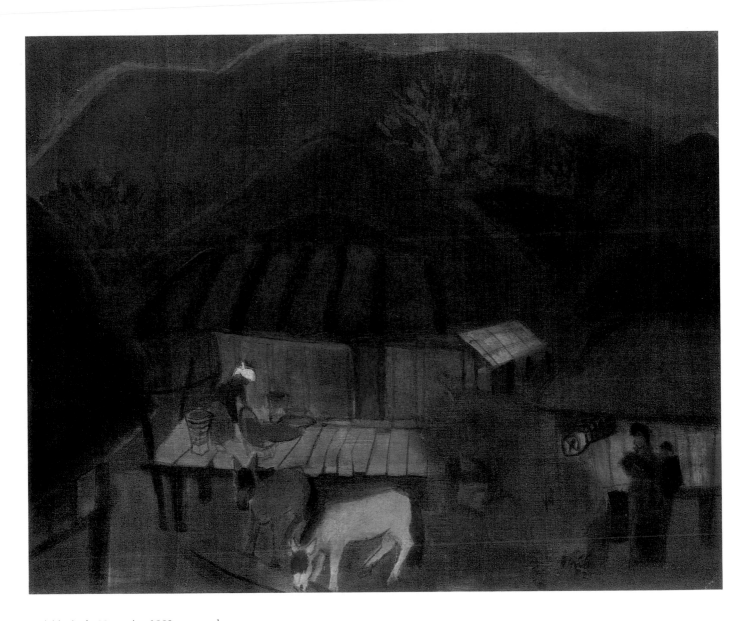

Activities in the Mountains, 1982; watercolor on silk, 16 × 20; Courtesy of the artist

Oanh's romanticized view of mountain farmers at work sorting rice takes full advantage of the softness of color and line inherent in the medium of watercolor on silk.

Sinh hoạt người miền núi, 1982; màu nước trên lụa, 40.6 × 50.8; Tác giả cho mượn

Con mắt lãng mạng hoá của Trần Huy Oánh về những người nông dân miền núi đang sàng lúa đã biết lợi dụng những màu và đường nét mềm mại sẵn có của màu nước để vẽ lên lụa.

Trần Nguyên Đán

Born in 1941, Hanoi
Trained at the School of Industrial Arts, Hanoi
Lives in Hanoi

Sinh 1941 ở Hà Nội
Huấn luyện tại Trường Mỹ Thuật Công Nghệ Hà Nội
Hiện sống ở Hà Nội

Tran Nguyen Dan, an art conservator, takes as his subject the traditional arts of Vietnam, which he profoundly respects. "It is illuminating to study great examples of art from other countries, but how to apply them to our own country is a complicated matter, for our art must express the character of Vietnam."

Trần Nguyên Đán làm nghề bảo quản mỹ thuật nên lấy ngay các nghệ thuật cổ truyền của Việt Nam làm đề tài cho tranh của mình. "Học về những điển hình mỹ thuật vĩ đại của các nước khác giúp làm sáng tỏ nhiều điều, song cách nào ứng dụng vào nước ta lại là một chuyện rất phức tạp, vì mỹ thuật của chúng ta phải biểu lộ được tính cách Việt Nam."

The Artists, 1985; watercolor on silk, 16 × 18¼; Courtesy of the artist

Master carvers impart the skills of their trade in a workshop scene that records the long Vietnamese tradition of artisan and apprentice.

Nghệ nhân, 1985; màu nước trên lụa, 40.6 × 46.3; Tác giả cho mượn

Những người thợ cả đang truyền nghề điêu khắc cho những người thợ con trong một loại xưởng làm ta liên tưởng đến truyền thống muôn đời của những người thầy xưa.

Dong Ho, the Village of Artists, 1991; watercolor on paper, 39½ × 25¼; Courtesy of the artist

Dong Ho village, twenty miles north of Hanoi, has been since the eighteenth century the home of woodblock prints that portray in direct and vivid visual language scenes from peasant life. Some prints communicated Confucian philosophy through traditional symbols and motifs while others took satiric aim at kings, mandarins, and general human foibles. Their imagery and aesthetics have had a strong influence on contemporary painters, beginning with Nguyen Tu Nghiem. Dan, whose family comes from a region near Dong Ho, captures activities of village life—farming and fishing, the quiet old section of town, and the Buddhist temple where art is sold.

Làng Đông Hồ, 1991; màu nước trên giấy, 100.3 × 64.1; Tác giả cho mượn

Làng Đông Hồ, cách Hà Nội khoảng 30 cây số, là quê hương của mộc bản, ít nhất cũng từ thế kỷ 18. Những mộc bản này thường mô tả cuộc sống ở nông thôn trong một ngôn ngữ hội hoạ rất trực và sống động. Có cái thì dùng những biểu tượng và mô-típ truyền thống để dạy giáo lý Nho học, có cái thì lại châm biếm vua quan hay những khuyết tật của người đời. Những kiểu vẽ và thẩm mỹ của tranh Đông Hồ đã ảnh hưởng mạnh đến những hoạ sĩ đương đại, bắt đầu từ Nguyễn Tư Nghiêm. Trần Nguyên Đán, quê ở gần Đông Hồ, đã nắm bắt được những cảnh sinh hoạt ở làng như làm ruộng, câu cá, một góc yên lành của làng, cũng như đền làng nơi người ta trải tranh ra bán.

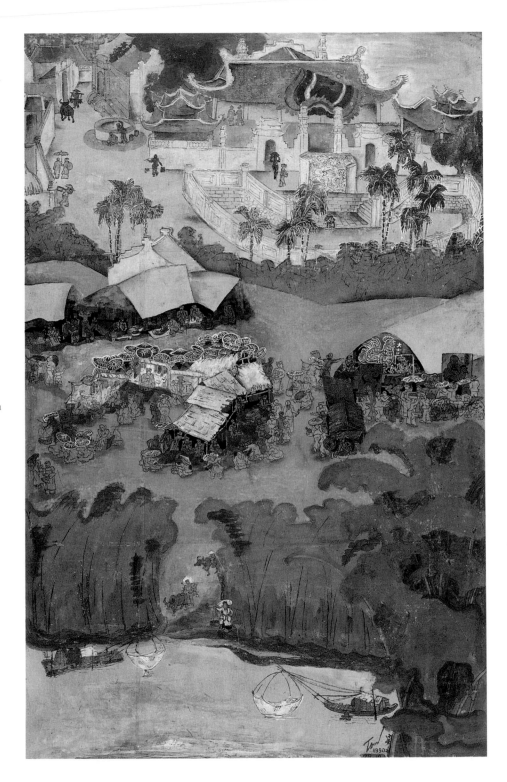

Trần Văn Cẩn

Born in 1910, Kien An
Trained at L'Ecole des Beaux-Arts de l'Indochine, Hanoi
Died in 1994, Hanoi

Sinh 1910 ở Kiến An
Huấn luyện tại Trường Mỹ Thuật Đông Dương, Hà Nội
Mất 1994 ở Hà Nội

Considered a master of both Western oil painting and the traditional Vietnamese media of silk painting, lacquer, and woodcuts, Tran Van Can had a long, productive career. He was for a decade the director of the Hanoi College of Fine Arts. Best known for his depictions of Vietnamese women and scenes of domestic life, he later became one of the first Vietnamese artists to portray the country's harsher realities.

Được xem là một bậc thầy về vẽ sơn dầu theo lối Tây phương cũng như về tranh lụa, sơn mài và mộc bản, Trần Văn Cẩn đã có một sự nghiệp phong phú trải dài trên nhiều năm. Trong hơn một thập niên, ông là hiệu trưởng Trường Cao Đẳng Mỹ Thuật Việt Nam. Được biết đến nhiều nhất qua những bức tranh vẽ phụ nữ Việt Nam và những cảnh trong gia đình, ông về sau trở thành một trong những người đầu tiên quay ra vẽ những sự thực gay gắt về đất nước ông.

Studying, 1964; oil on canvas, 14 × 18; Courtesy of the artist

After success in silk painting, Tran Van Can took up oil painting, applying Western principles of composition and color to scenes of everyday Vietnamese life.

Học tập, 1964; sơn dầu trên vải bố, 35.5 × 45.7; Tác giả cho mượn

Sau khi thành công trên lụa, Trần Văn Cẩn quay sang sơn dầu, áp dụng những nguyên tắc Tây phương về bố cục và màu sắc vào những cảnh đời sống thường nhật ở Việt Nam.

Tuning the Strings, 1943; lacquer on wood, 16 × 12½; Courtesy of the artist

The fusion of French academic training and indigenous media was a hallmark of Tran Van Can's work. He especially enjoyed experimenting with lacquer for the intrinsic challenges it posed. "If a lacquer artist is not careful, he can easily brush away what he wants to retain on the surface. This lacquer painting—which illustrates a courtship scene from a Vietnamese legend, *The Tale of Kieu* —was especially difficult. I tried many times over to achieve specific colors. By chance I came up with results far better than my original intentions."

So dần dây vũ, dây văn, 1943; sơn mài trên gỗ, 40.6 × 31.7; Tác giả cho mượn

Sự phối hợp hiểu biết về hội hoạ Pháp với việc sử dụng chất liệu nội địa là một đặc điểm của Trần Văn Cẩn. Ông đặc biệt thích thử nghiệm về sơn mài vì ngành này có một số thách đố riêng của nó. "Làm nghệ sĩ sơn ta mà bất cẩn thì ta có thể mài ngay đi mất phần mình muốn giữ trên mặt tranh. Bức này, tả đoạn Kiều và Kim Trọng lả lướt bên nhau, là một chủ đề đặc biệt khó thể hiện. Tôi phải thử nhiều lần mới tìm được ra những mầu vừa ý. Do ngẫu nhiên mà tôi đạt được những kết quả hơn hẳn ý định lúc ban đầu."

Woman Washing Her Hair, 1946; woodcut, 13½ × 8½; Courtesy C. David and Jean Thomas

Woodblock prints have been a popular art form in Vietnam since the eighteenth century. Here Tran Van Can combines the delicate colors of the Hanoi school of printmaking with French influences and eighteenth- and nineteenth-century Japanese prints depicting scenes of women at their toilette.

Gội đầu, 1946; mộc bản, 34.3 × 21.6; Tranh mượn của ÔB. C. David và Jean Thomas

Tranh mộc bản đã được ưa chuộng ở Việt Nam ít nhất cũng từ thế kỷ 18. Ở đây Trần Văn Cẩn phối hợp những màu sắc nhẹ nhàng của trường phái Hà Nội do ảnh hưởng của Pháp mang đến với những kỹ thuật mộc bản của Nhật thế kỷ 18–19 thường hay vẽ đàn bà tắm rửa, trang điểm v.v.

Bửu Chỉ

Born in 1948, Hue
Trained in law, Hue University
Lives in Hue

Sinh 1948 ở Huế
Học Luật tại Đại Học Huế
Hiện sống ở Huế

Buu Chi's paintings of humankind's fate of "unhappiness and uncertainty" stand outside the Vietnamese mainstream with their symbolic universalism and existential fatalism. A descendant of the Nguyen royal family, the self-taught Buu Chi was imprisoned from 1971 to 1975 for his leadership of the anti-war and anti-government student movement.

Tranh của Bửu Chỉ nói lên số phận "sầu khổ và long đong" của con người nên nằm ngoài chính mạch hội hoạ Việt Nam do ở tính cách tượng trưng phổ cập cũng như tính cách định mệnh hiện sinh của chúng. Thuộc giòng hoàng tộc, Bửu Chỉ đã phải đi nằm tù từ 1971 đến 1975 vì tham gia phong trào sinh viên chống chiến tranh và chống chính phủ. Ông tự học vẽ.

A Testimony, 1974; mixed media artist's book, 8¼ × 8½; Courtesy of the artist

This 36-page book is composed of work done while Buu Chi was imprisoned. His and his country's suffering are conveyed in haunting, expressive images of blindfolded, handcuffed, and tortured figures, their mouths locked. These images represent for Buu Chi a human condition that knows no boundaries and that has remained at the center of his work over the last two decades.

Chứng tích, 1974; sổ tay nghệ sĩ, chất liệu hỗn hợp, 20.9 × 21.6; Tác giả cho mượn

Cuốn sổ 36 trang này gồm những tranh do Bửu Chỉ thực hiện thời gian ở trong tù. Sự đau khổ của chính ông và quê hương ông được trình bầy qua những hình ảnh bộc lộ và u ám về những con người bị bịt mắt, còng tay và tra tấn, miệng bị khoá. Những hình ảnh này, dưới con mắt Bửu Chỉ, tượng trưng cho một kiếp người không có biên giới, một biểu tượng vẫn nằm ở trung tâm tác phẩm của ông trong hai thập niên qua.

Đỗ Kỳ Hoàng

Born in 1935, Hue
Trained at the Hue School of Fine Arts
Lives in Hue

Sinh 1935 ở Huế
Huấn luyện ở Trường Cao Đẳng Mỹ Thuật Huế
Hiện sống ở Huế

The landscape and seacoast of central Vietnam inspire artist Do Ky Hoang, who teaches lacquer painting while pursuing his work as an independent artist.

Núi đồi, cây cỏ và bãi biển ở Miền Trung là nguồn cảm hứng của Đỗ Kỳ Hoàng. Ông vừa dạy sơn mài vừa tìm cách sống độc lập bằng cách vẽ tranh.

People Living By the Sea, 1977; gouache on
paper, 19¾ × 25¾; Courtesy of the artist

Người vùng biển, 1977; bột màu trên giấy,
50.1 × 65.4; Tác giả cho mượn

The Ancient Citadel at Hue, 1966; gouache on
paper, 25½ × 39; Courtesy of the artist

The mother of Bao Dai, the last emperor of
Vietnam (r. 1933–1945), was the final resident
of this citadel in the former imperial capital
of Hue. Heavily damaged during the war with
the United States, Hue is now being restored.
"I wanted to preserve an ancient monument
that the grasses and bushes of nature are
swallowing up."

Cổ thành Huế, 1966; bột màu trên giấy,
64.7 × 99.0; Tác giả cho mượn

Bà Từ Cung, thân mẫu của Hoàng Đế Bảo
Đại (ở ngôi 1933–1945), là người cuối cùng
ở trong Hoàng Cung, Cấm Thành Huế. Bị
tàn phá nặng nề trong chiến tranh Việt Nam,
thành phố Huế hiện đang được trùng tu.
"Tôi muốn bảo lưu một cổ thành mà cỏ
cây đang ăn lấn vào."

Phạm Đại

Born in 1947, Hue
Trained at the Hanoi College of Fine Arts
Lives in Hue

Sinh 1947 ở Huế
Huấn luyện tại Trường Cao Đẳng Mỹ Thuật Hà Nội
Hiện sống ở Huế

It is not surprising that some of the more tormented, pessimistic images from contemporary Vietnam come from Hue, a city known for its royal tombs and wartime history of revenge and reprisals. American writer Susan Brownmiller on a recent visit commented that it was a city "dead at the core" whose "citizens seem ineffably sad." Like fellow Hue artist Buu Chi, Pham Dai has evolved a personal imagery that goes beyond national history to portray the darker side of human nature.

Ta sẽ không lấy làm lạ nếu như một số hình ảnh quần quại và đau khổ của Việt Nam hôm nay đến từ Huế, thành phố nổi tiếng vì các lăng tẩm và một lịch sử đẫm máu đầy thù hận. Nữ sĩ Hoa Kỳ Susan Brownmiller nhân một chuyến đi thăm Huế gần đây đã đưa ra ý kiến, đây là một thành phố "chết tự trong tâm" với "những người dân buồn vô hạn." Cũng như hoạ sĩ gốc Huế Bửu Chỉ, Phạm Đại đã tạo ra cho mình được một số hình ảnh rất cá nhân mà vượt xa lịch sử đất nước để mô tả bề trái của tình người.

Flocks of Wicked Birds, 1991; Chinese ink on paper, 19½ × 15; Courtesy of the artist

Birds have long been a symbol for humans in Vietnamese culture, and this aggressive ink drawing—made more expressive by the suppression of color—employs this popular motif. "My wicked birds are evil people who cause calamity, annihilation, and unnecessary suffering. I hope that when viewers look upon the skull and the blood, fear will turn them from evil."

Bầy chim ác, 1991; mực tàu trên giấy, 49.5 × 38.1; Tác giả cho mượn

Đã từ lâu các loài chim là biểu tượng cho loài người trong văn hoá Việt Nam và bức tranh mạnh bạo vẽ bằng mực tàu này—với sức biểu lộ càng rõ hơn do sự khước từ mọi màu khác—cũng đã dùng mô-típ phổ biến này. "Những con chim ác của tôi chính là những con người xấu gây bao tai hoạ, huỷ diệt, và những khổ đau không cần thiết. Tôi mong là khi xem thấy sọ người và máu me, ít nhất một số trong những người đi xem tranh cũng sẽ sợ và không còn làm điều ác nữa."

Animals of the Broken Sun, 1991; Chinese ink on paper, 23 × 17½; Courtesy of the artist

In Dai's anguished vision, evil human forces wreak havoc on the universe—from tormenting children to assaulting the sun and moon.

Những con thú và mặt trời vỡ, 1991; mực tàu trên giấy, 58.4 × 44.4; Tác giả cho mượn

Trong cái nhìn khắc khoải của Phạm Đại, cái ác của con người đang làm tan hoang vũ trụ—từ ngược đãi trẻ thơ đến công phá cả mặt trăng lẫn mặt trời.

Hoàng Đăng

Born in 1951, Hue
Trained at the Hue School of Fine Arts
Lives in Da Nang

Sinh 1951 ở Huế
Huấn luyện ở Trường Cao Đẳng Mỹ Thuật Huế
Hiện sống ở Đà Nẵng

Village life and its rituals are central to Hoang Dang's work as they are for many contemporary Vietnamese artists. The village provides not only a source of artistic representation but also a sense of continuity and rootedness missing in times of rapid social change.

Cũng như đối với nhiều hoạ sĩ Việt Nam đương đại, cuộc sống ở nông thôn và những nghi lễ của nó giữ một địa vị quan trọng trong tác phẩm của Hoàng Đăng. Thôn làng không chỉ cung cấp hình ảnh mỹ thuật mà còn giúp cho người nghệ sĩ cảm thấy là mình đang tiếp nối và bắt rễ vào một cái gì đó, trong lúc xã hội đang đổi thay vùn vụt chung quanh.

Buffalo Killing Festival, 1991; gouache on paper, 21 × 28½; Courtesy of the artist

Montagnard celebrations inspire many of Hoang Dang's works. In the Buffalo Killing Festival, which takes place every three years, a water buffalo is sacrificed to the spirits. Praying, drinking, and dancing are part of the ritual. This work is on black prayer paper, which other artists, such as Dang Xuan Hoa, have also used, because colors stand out vividly and it was available when good paper and canvas were limited.

Lễ hội đâm trâu, 1991; bột màu trên giấy, 53.3 × 72.4; Tác giả cho mượn

Những lễ hội của đồng bào Thượng là nguồn cảm hứng cho nhiều bức hoạ của Hoàng Đăng. Trong lễ hội đâm trâu là một lễ hội xảy ra 3 năm một lần, một con trâu được đem tế thần. Cầu nguyện, uống rượu cần, và múa nhảy đều thuộc về nghi thức "đâm trâu." Tranh này được vẽ trên giấy đen, một chuyện mà một vài hoạ sĩ khác cũng làm như trường hợp của Đặng Xuân Hoà, phần vì các màu dễ nổi hơn trên phông đen và phần vì hoạ sĩ chỉ có loại giấy đó lúc bấy giờ.

A Corner of the Fish Market, 1981; gouache on paper, 21 × 28½; Courtesy of the artist

Góc chợ cá, 1981; bột màu trên giấy, 53.3 × 72.4; Tác giả cho mượn

Nguyễn Duy Ninh

Born in 1951, Hue
Self-taught artist
Lives in Da Nang

Sinh 1951 ở Huế
Tự học hội hoạ
Hiện sống ở Đà Nẵng

The son of an artist, Nguyen Duy Ninh works in various media to interpret traditional cultural sources in expressive and modern ways. Like other self-taught Vietnamese artists, Ninh tends to the symbolic and the universal in his work.

Con của một nghệ nhân, Nguyễn Duy Ninh làm việc với nhiều loại chất liệu để diễn dịch những hình ảnh văn hoá cổ truyền dưới những hình thức biểu lộ hiện đại. Tác phẩm của ông nghiêng về tượng trưng và những đề tài phổ cập.

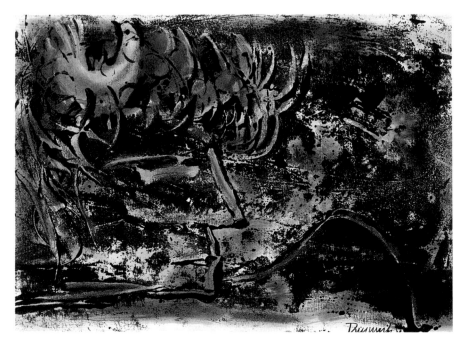

Fires, 1988; monoprint, 7½ × 10½; Courtesy of the artist

This print is a commentary on the challenge facing an artist. "The birds about the head represent the artist's flights of inspiration. But as we approach them, they are elusive. We have to labor hard to reach our aspirations."

Những đốm lửa, 1988; ấn hoạ độc bản, 19.0 × 26.6; Tác giả cho mượn

Bức này là một lời bàn về sự thử thách mà mọi nghệ sĩ phải đương đầu. "Mấy con chim bay chung quanh đầu người nghệ sĩ tượng trưng cho nguồn cảm hứng đang bay bổng. Nhưng chúng không dễ bắt nếu như ta lại gần. Ta phải làm việc cật lực mới đạt được những điều ta khát vọng."

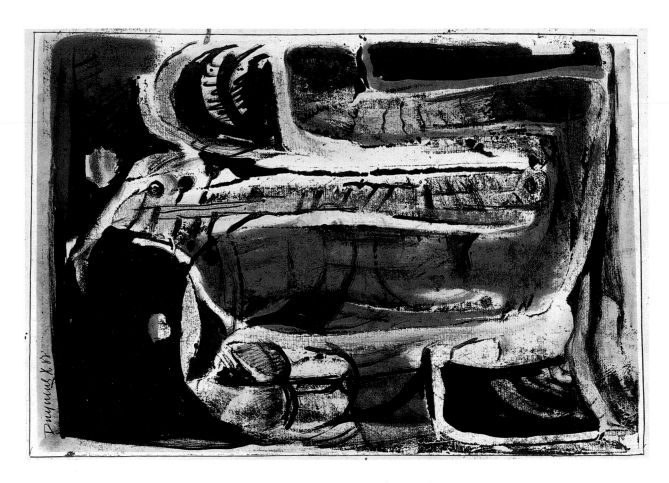

Spring Bird, 1988; etching and monoprint, 7¾ × 11; Courtesy of the artist

A legendary bird, a symbol in Vietnamese culture since ancient times, can be traced back to the ceremonial bronze drums of the Dong Son civilization that flourished in Vietnam 2,500 years ago. These drums are seen by the Vietnamese as the fountainhead of a continuous and distinct cultural tradition that survived a millennium of Chinese occupation and cultural invasion.

Chim xuân, 1988; khắc vẽ và ấn hoạ độc bản, 19.6 × 27.9; Tác giả cho mượn

Theo truyền thuyết Việt Nam, chim là một biểu tượng của văn hoá Việt từ thời rất xa xưa, có thể truy nguyên về tới trống đồng Đông Sơn cách đây khoảng 2500 năm. Nền văn minh này được người Việt xem là ngọn nguồn của một truyền thống văn hoá liên tục và tách biệt đối với văn hoá Trung Hoa, một truyền thống đã tồn tại sau hơn một nghìn năm bị người Tàu đô hộ và xâm lăng văn hoá.

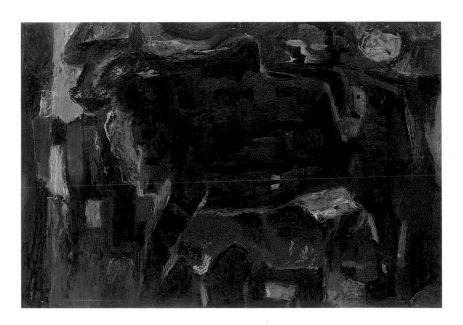

The Ox, n.d.; oil on paper, 7½ × 10½; Courtesy of the artist

Con bò, không rõ năm; sơn dầu trên giấy, 19.0 × 26.6; Tác giả cho mượn

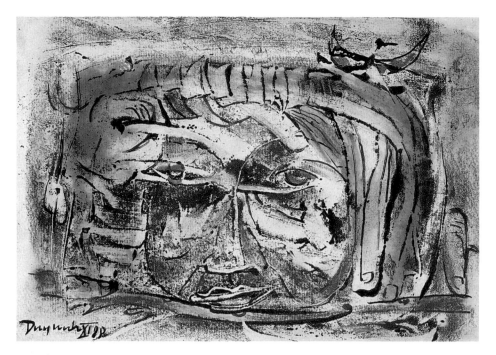

Flute, 1988; monoprint, 7½ × 10½; Courtesy of the artist

The legend of Truong Chi, an ugly fisherman whose moonlight music caused a princess to fall in love with him, inspired this print. Chi's thin flute—a ubiquitous symbol in traditional Vietnamese art—runs the entire lower length of the work.

Tiếng sáo, 1988; ấn hoạ độc bản, 19.0 × 26.6; Tác giả cho mượn

Bức này lấy nguồn cảm hứng từ cổ tích Trương Chi, một anh ngư phủ xấu xí nhưng có tiếng sáo dìu dặt hằng đêm làm cho Mỵ Nương mê đắm. Chiếc sáo trúc thổi ngang của Trương Chi được hoạ sĩ cho cắt ngang suốt phần đáy của bức hoạ.

Coming Back to Earth, 1988; monoprint, 11 × 7; Courtesy of the artist

The image of a spider represents sickness and sorrow in Vietnamese tradition. "This work is about returning after death and reviewing one's life. Death brings duality—happiness from understanding the errors of the past life, and sadness for the ways life remained unfulfilled."

Lúc trở về, 1988; ấn hoạ độc bản, 27.9 × 17.7; Tác giả cho mượn

Hình ảnh con nhện giăng tơ, theo tác giả, là biểu tượng của mối sầu vạn cổ. "Bức này là nói về trở lại đất sau khi chết để duyệt xét lại cả cuộc đời mình. Cái chết mang lại hai ý nghĩa, một là vui nhờ hiểu được những lỗi lầm trong đời mình và hai là buồn vì thấy đời mình không sống được đầy đủ, đúng nghĩa."

The River of Life, 1983; oil on paper, 7½ × 10½;
Courtesy of the artist

Trước giòng sông, 1983; sơn dầu trên giấy,
19.0 × 26.6; Tác giả cho mượn

Đỗ Quang Em

Born in 1942, Ninh Thuan
Trained at the Gia Dinh National College of Fine Arts,
Saigon
Lives in Ho Chi Minh City

Sinh 1942 ở Ninh Thuận
Huấn luyện tại Trường Cao Đẳng Mỹ Thuật Gia Định,
Sài Gòn
Hiện sống ở TP Hồ Chí Minh

The grandson and son of prizewinning art photographers, Do Quang Em is one of only a few Vietnamese realists, but even his realism is laced with an austere, mysterious poeticism. A leading figure in pre-1975 Saigon art circles, Em was caught trying to flee the country in 1976 and spent three years in prison; unable to travel outside the country, he has waited over a decade to join relatives in the United States. His spotless home in a crowded section of the city has the aura of a monastic retreat. The center of his life and the subject of his art are his wife, daughter, and humble domestic objects. A devout Buddhist, his paintings possess the same sense of calmness with which he faces the narrow compass of his life: "Happiness or unhappiness, praise or anger, all is situated within our individual selves. . . . When you accept your narrow situation, you can enjoy real happiness."

Sinh trưởng trong một gia đình nhiếp ảnh gia nổi tiếng đã từng đoạt nhiều giải thưởng, Đỗ Quang Em là một trong những hoạ sĩ hiếm có của Việt Nam đi theo lối cực hiện thực, nhưng ngay lối vẽ hiện thực của ông cũng có một vẻ khắc khổ, huyền ảo và nên thơ. Một khuôn mặt nổi bật của hoạ giới Sài Gòn trước năm 1975, ông đã bị bắt khi tìm cách vượt biên vào năm 1976 rồi phải đi tù mất 3 năm; không được ra khỏi nước, ông đã phải chờ tới hơn 10 năm mới được sang thăm con ở Hoa Kỳ. Nhà của ông, sạch lau ly trong một khu đông đúc ở Sài Gòn, cho ta cảm tưởng đứng trước một cái am. Trung tâm cuộc sống cũng như đề tài mỹ thuật của ông là vợ, con gái và những vật dụng tầm thường ở trong nhà. Là một Phật tử thuận thành, ông đã đưa được vào tranh ông một cảm thức yên lành như triết lý gọn gàng của đời ông: "Vui hay buồn, phởn hay giận, tất cả đều nằm gọn trong mỗi chúng ta. . . . Biết chấp nhận tình cảnh bó thúc của đời mình, đó chính là hạnh phúc."

Ty Ba, 1989; oil on canvas, 25 × 30; Courtesy of Pham Le-Thuy and Pham Loi

A tunic, a bamboo bed, a *ty ba,* and other objects Em paints have over time acquired "soul" and become members of his family to which he can communicate. He manipulates light to create a dialogue of shadow and illumination, mystery, and truth. "The important section of this painting lies not in the objects, but in the emptiness."

Tỳ bà, 1989; sơn dầu trên vải bố, 63.5 × 76.2; Tranh mượn của ÔB. Phạm Lệ Thuý và Phạm Lợi

Một chiếc áo dài, một cái chõng tre, một cây đàn tỳ bà và những vật tầm thường Đỗ Quang Em vẽ, sau một thời gian, trở nên như có hồn để trở thành như người nhà thân thuộc. Ông đã khéo sử dụng ánh sáng để tạo ra một cuộc đối thoại giữa bóng tối và ánh sáng, giữa huyền bí và sự thật. "Phần quan trọng của bức này không nằm nơi những vật ta có thể thấy được mà ở trong khoảng trống của nó."

Lê Minh Trương

Born in 1930, Hue
Self-taught photographer
Lives in Ho Chi Minh City

Sinh 1930 ở Huế
Tự học nhiếp ảnh
Hiện sống ở TP Hồ Chí Minh

Le Minh Truong's black-and-white photographs document the continuity of rural life and explore the impact of social and technological change in a rapidly developing Vietnam. "Like my generation, young photographers today are interested in the lives of the people and nature in Vietnam, but they work with greater freedoms and a much broader range of content, inspiration, and style."

Những hình đen trắng của Lê Minh Trương là tài liệu chứng minh sự liên tục trong cuộc sống nông thôn cũng như dò xét, thẩm định ảnh hưởng của các đổi thay xã hội và kỹ thuật trong một nước Việt Nam đang phát triển nhanh chóng. "Cũng như thế hệ của tôi, các nhà nhiếp ảnh trẻ hôm nay để ý đến cuộc sống của con người và thiên nhiên Việt Nam song họ có được nhiều tự do hơn cũng như được nhiều quyền rộng rãi hơn trong việc chọn đề tài, tìm hứng hay một phong cách nào của riêng họ."

The Land and Water, 1991; black-and-white photograph, 18 × 14; Courtesy of C. David and Jean Thomas

Rural farmers bail water to irrigate their onion fields in the Mekong Delta. "I wanted to capture this scene now because I knew that in but a very few years, farmers would be able to afford machinery that would supplant such labor."

Đất và nước, 1991; hình đen trắng, 45.7 × 35.5; Hình mượn của ÔB. C. David và Jean Thomas

Những nhà nông tát nước vào ruộng hành ở lưu vực sông Cửu Long. "Tôi muốn chụp được cảnh này vì tôi biết là chỉ cần vài năm nữa, chính những người nhà nông này sẽ có tiền mua máy móc để khỏi phải lao lực khổ cực như thế này."

Tien River Girls, 1990; black-and-white photograph, 14 × 18; Courtesy of C. David and Jean Thomas

The arching roof of the boat frames this scene, echoing the curves of the women's backs and hats. "I was at first taken aback by seeing women pulling up a fifty-meter net loaded with fish and lobster on the Tien Giang River. During the war, such heavy work fell to women."

Những cô gái sông Tiền, 1990; hình đen trắng, 35.5 × 45.7; Hình mượn của ÔB. C. David và Jean Thomas

Cái mái cong của khoang thuyền dùng làm khung cho tấm hình này, nhắc lại phần nào mấy tấm lưng cong của đám phụ nữ và đường cong của nón lá. "Lúc đầu tôi giật mình khi thấy đàn bà con gái kéo một cái lưới dài 50 thước đầy ắp cá tôm trên sông Tiền Giang. Trong thời chiến, người đàn bà phải làm cả những công việc nặng nhọc như vậy."

Lê Thanh Trừ

Born in 1935, Dong Thap
Trained at the Hanoi School of Cinematography and
the Hanoi College of Fine Arts
Lives in Ho Chi Minh City

Sinh 1935 ở Đồng Tháp
Huấn luyện ở Trường Điện Ảnh Hà Nội và Trường Cao
Đẳng Mỹ Thuật Hà Nội
Hiện sống ở TP Hồ Chí Minh

Le Thanh Tru, a celebrated printmaker, began his career as a newspaper illustrator. Later he worked as a graphic designer for a publishing house to support his own creative work. "I have several artist friends in the United States who are represented in this exhibition. The opportunity to converse with each other through our artworks is something I could not have imagined."

Lê Thanh Trừ nổi tiếng về ấn hoạ nhưng bắt đầu sự nghiệp như một người minh hoạ báo. Sau đó, ông trình bầy sách cho một nhà xuất bản để kiếm cơm và cho phép ông tiếp tục sáng tác. "Tôi có nhiều bạn hoạ sĩ ở Hoa Kỳ có tranh trong cuộc triển lãm này. Nhân dịp này mà chúng tôi có thể nói chuyện được với nhau qua hội hoạ là điều tôi không tưởng tượng nổi."

U Minh Forest, 1988; claycut, 15½ × 23;
Courtesy of the artist

In Tru's vision of the U Minh Forest in the southernmost part of Vietnam, the narrow tree trunks and their reflections shimmer above and below the water, reality and illusion merging into an atmospheric play of colors and shapes. "This area has become a popular meeting place for people to gather, eat, and talk."

Rừng U Minh, 1988; ấn bản bằng đất thó, 39.3 × 58.4; Tác giả cho mượn

Dưới mắt Lê Thanh Trừ rừng U Minh ở Miền Nam Việt Nam là một cảnh cây gầy trơ, phản ánh lóng lánh ở trên cũng như ở dưới mặt nước, tạo nên một sự lẫn lộn giữa thực tế và ảo vọng, một sự lấp lánh màu sắc và hình thù trong không trung. "Nơi này," theo Lê Thanh Trừ, "đã trở thành một nơi cho người ta gặp gỡ, ăn uống và chuyện trò với nhau."

The Old Gia Dinh, 1989; claycut, 15 × 20;
Courtesy of the artist

Printmaking artists often have turned to clay as an alternative to wood, because clay is cheaper and easier to carve for those lacking high-quality metal tools. While woodcut produces cleaner and crisper lines, claycut provides an atmospheric, softer edge. "I tried here to depict the Old Gia Dinh, a section of Ho Chi Minh City, as it must have been in a calmer past."

Gia Định xưa, 1989; ấn bản bằng đất thó, 38.1 × 50.8; Tác giả cho mượn

Những nghệ sĩ thủ ấn hoạ nhiều khi phải dùng đất thó thay gỗ vì đất thó rẻ và dễ khắc hơn đối với những ai không có đồ nghề tốt. Trong khi mộc bản cho ta những đường cắt sạch và sắc hơn, đất thó lại cho ta những đường mềm mại hơn, cho ta cái không khí của bức hoạ. "Ở đây, tôi cố tả Gia Định xưa, một khu của TP Hồ Chí Minh, như hình ảnh của một thời quá khứ thanh bình hơn."

Nguyễn Gia Trí

Born in 1909, Ha Son Binh
Trained at L'Ecole des Beaux-Arts de l'Indochine, Hanoi
Died in 1993, Ho Chi Minh City

Sinh 1909 ở Hà Đông
Huấn luyện ở Trường Mỹ Thuật Đông Dương, Hà Nội
Mất 1993 ở TP Hồ Chí Minh

Nguyen Gia Tri was a master of lacquer painting. In the early 1950s he moved South, where he continued to be an active and influential artistic figure until 1975. After national unification, he fell from political favor, and it was not until the last years of his life that he was once again recognized for his artistic achievements.

As a student at L'Ecole des Beaux-Arts de l'Indochine in the 1930s, he was the leading force in turning lacquer painting from a decorative handicraft to a vehicle of artistic expression. Working with older craftsmen, Tri combined foreign engraving and inlaying methods and principles of European painting—perspective, composition, color—with new lacquer techniques for preparing, polishing (previously lacquer had been used as a varnish with tung oil but had not been polished), and coloration. Faced with a limited range of colors—transparent brown ("cockroach brown"), black, and a few reds—Tri and others produced new colors from various raw materials, most importantly crushed or inlaid eggshells, to create pure and bluish white. A wider palette, delicate shading, greater pictorial depth, and more refined line allowed lacquer painters to explore a wider range of subject matter and feeling.

Nguyễn Gia Trí là một bực thầy về sơn mài. Từ đầu thập niên 1950 ông đã dọn vào Sài Gòn, nơi đây ông tiếp tục là một khuôn mặt hoạt động và có nhiều ảnh hưởng trong giới làm nghệ thuật cho đến năm 1975. Sau khi đất nước thống nhất, ông bị quên lãng, và phải đợi đến mấy năm cuối đời mới được công nhận trở lại vì những thành tựu hội hoạ của ông.

Ngay từ khi còn đang theo học ở Trường Mỹ Thuật Đông Dương vào thập niên 30, ông đã là một sức mạnh hàng đầu trong việc biến nghề sơn ta từ một nghề trang trí thủ công sang thành một phương tiện chuyên chở nghệ thuật biểu lộ. Làm việc với những nghệ nhân lớn tuổi, ông phối hợp các phương pháp chạm, khắc, cẩn với các nguyên tắc của hội hoạ Tây phương—như viễn cận, bố cục, màu sắc—để đẻ ra những kỹ thuật sơn mài mới từ chuẩn bị gỗ đến đánh bóng (trước kia sơn ta chỉ được dùng làm một loại sơn đen hay đỏ chứ không đánh láng) đến pha màu. Không chịu tù túng trong một số màu giới hạn, như màu cánh gián, đen và một hai màu đỏ, ông và các bạn của ông đã tìm cách pha màu mới từ những chất liệu khác nhau mà quan trọng nhất là màu trắng hơi xanh như vỏ trứng. Một gam màu lớn hơn, những sắc màu tinh tế hơn, tăng thêm chiều sâu trong tranh, và những đường nét linh động hơn đã cho phép các hoạ sĩ sơn mài khai thác một loạt đề tài và cảm xúc phức tạp hơn trước nhiều.

Untitled, 1968; lacquer on wood, 30 × 20;
Courtesy of the Collection of Mr. and Mrs.
Nguyen Truong

While best known for his portrayals of women
and landscapes, Nguyen Gia Tri's heart lay in
abstraction, for which he believed lacquer
was an excellent medium despite the creative
difficulties abstraction posed. "Abstraction is
difficult because the artist has no real-life
model on which to lean. Each dot, each line
has its own form and meaning as it blends
into the whole. Every detail must undergo the
same control process." When asked if he could
remember the works he had done, he replied,
"All I can remember are my abstract paintings
because they are unique. I painted them the
way my heart felt without any influence from
the outside world. . . . Imitation destroyed
much of my creativity."

Vô đề, 1968; sơn mài trên gỗ, 76.2 × 50.8;
Tranh mượn của ÔB. Nguyễn Trương

Được biết đến nhiều nhất qua những bức vẽ
phụ nữ và phong cảnh, Nguyễn Gia Trí lại ưng
nhất cách vẽ trừu tượng mà ông cho rằng sơn
mài là một chất liệu tuyệt hảo để chuyên chở.
"Trừu tượng khó là vì hoạ sĩ không có chỗ
dựa vào mẫu thực. Từng chấm từng nét trong
tranh trừu tượng cũng có hình riêng và là một
với toàn thể tranh. . . . Mọi chi tiết đều chịu
chung một sự kiểm soát ngang nhau." Được
hỏi liệu có nhớ hết tác phẩm của mình không,
ông nói, "Tôi chỉ nhớ những tranh trừu tượng
của tôi, vì nó là unique. Tôi vẽ nó bằng chính
ruột gan tôi, không có sự can thiệp nào của
ngoại vật. . . . Sự imitation đã làm mất bản
thân tôi quá nhiều."

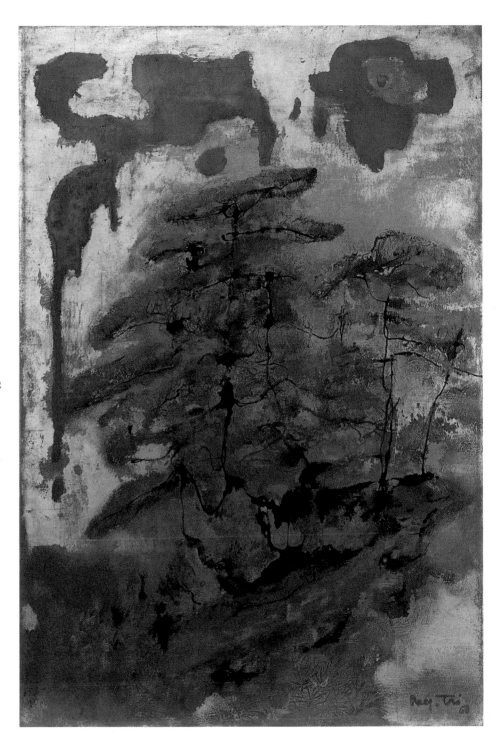

Nguyễn Lâm

Born in 1941, Can Tho
Trained at the Gia Dinh National College of Fine Arts, Saigon
Lives in Ho Chi Minh City

Sinh 1941 ở Cần Thơ
Huấn luyện ở Trường Cao Đẳng Mỹ Thuật Gia Định, Sài Gòn
Hiện sống ở TP Hồ Chí Minh

Nguyen Lam is one of a small number of artists in Vietnam who are creating abstract lacquer works. Lacquer painting is a time-consuming and expensive process. Fewer students in art school are choosing to concentrate on lacquer, and those already trained must produce more popular decorative work to survive. Yet Lam seems optimistic: "Younger artists have found innovative ways to express themselves within the limitations of the lacquer medium. Recently we discovered some of the colors used by the Japanese. Exhibiting my works in the United States is an exciting opportunity. I hope that a few artists there will be interested in this technique, and we can exchange ideas."

Nguyễn Lâm là một trong số ít những nghệ sĩ ở Việt Nam làm sơn mài trừu tượng. Sơn mài là một quá trình mất nhiều thời giờ và đắt đỏ. Càng ngày càng ít sinh viên chọn nghề sơn mài ở trong các trường mỹ thuật, và những ai đã được huấn luyện thường phải sản xuất những loại sơn mài trang trí để có thể sinh sống. Mặc dầu vậy, Nguyễn Lâm vẫn lạc quan: "Các hoạ sĩ trẻ đã tìm ra những cách làm mới sơn mài để biểu lộ trong những giới hạn của chất liệu. Gần đây, chúng tôi đã tìm ra một vài màu do người Nhật biết dùng. Riêng tôi, được có tác phẩm trưng bầy ở Mỹ là một cơ hội rất thú vị. Tôi mong rằng sẽ có vài người ở bên ấy để ý đến kỹ thuật sơn mài, và như thế chúng ta có thể trao đổi sau này."

The Structure II, 1990; lacquer on wood, 14½ × 19; Courtesy of the artist

Making a lacquer painting is a demanding process. "It can take me three months to prepare a wooden panel and three more months to execute the painting. Interestingly, the longer you work with lacquer, the fresher it looks."

Cấu trúc II, 1990; sơn mài trên gỗ, 36.8 × 48.2; Tác giả cho mượn

Sơn mài đòi hỏi rất nhiều công sức. "Tôi có thể mất tới ba tháng để chuẩn bị gỗ rồi lại mất ba tháng nữa để vẽ bức tranh. Có điều hay là mình càng bỏ công ra bao nhiêu thì sơn mài càng tươi đẹp bấy nhiêu."

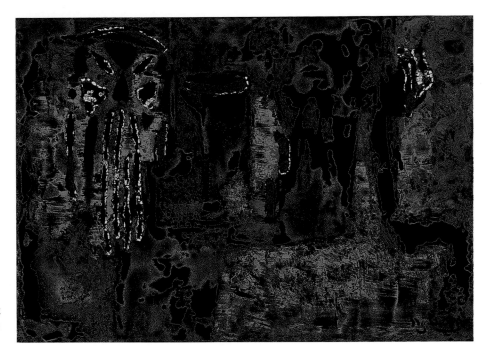

The Structure I, 1990; lacquer on wood, 11 × 16;
Courtesy of the artist

Bold abstract designs on the faces of players in
a traditional drama called *Hat Boi* inspired this
work. "I am intrigued by the symbolism of the
makeup and its visual patterns."

Cấu trúc I, 1990; sơn mài trên gỗ, 27.9 × 40.6;
Tác giả cho mượn

Những nét vẽ trừu tượng táo bạo trên mặt
những anh kép *Hát Bội,* đó là nguồn cảm hứng
của bức tranh này. "Tôi rất thú cái nghĩa tượng
trưng của những điệu vẽ mặt cũng như những
hình thù của chúng."

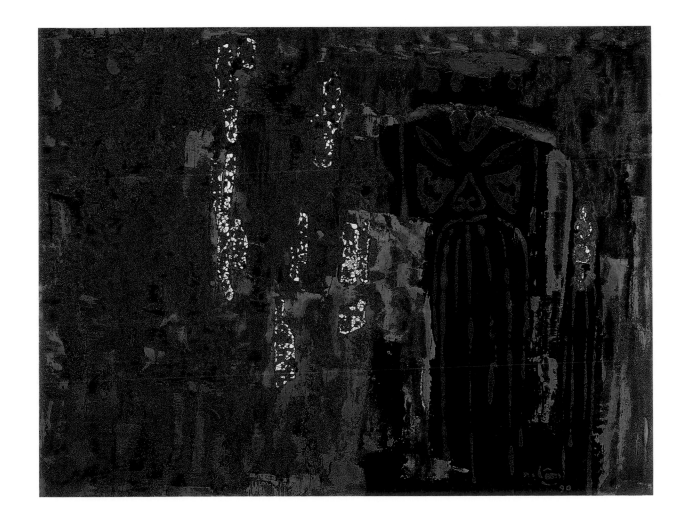

Nguyễn Thanh Châu

Born in 1939, Dong Thap Province
Trained at the Academy of Fine Arts, Russia
Lives in Ho Chi Minh City

Sinh 1939 ở Đồng Tháp
Huấn luyện ở Hàn Lâm Viện Mỹ Thuật Nga
Hiện sống ở TP Hồ Chí Minh

The slow absorption of watercolor into the silk gives silk painting an alluring indefiniteness and lightness. These attributes make it a visually pleasing medium but one dismissed by many younger artists as a vehicle for personal expression. By its very nature, silk painting imposes challenges for the serious artist, which Nguyen Thanh Chau recognizes: "Formerly, silk painting was a narrative done on a long piece of cloth, but it has been modernized. The artist has to relate to the life around him and bring that life into the work."

Vì lụa vốn hút nước hay màu rất chậm cho nên tranh lụa thường mang một vẻ mơ hồ và dịu nhẹ. Những thuộc tính đó làm cho tranh lụa dễ coi nhưng cũng lại dễ bị các hoạ sĩ trẻ chê vì cho là không biểu tỏ được những cảm xúc cá nhân. Tự bản chất, tranh lụa đặt ra cho người nghệ sĩ thứ thiệt những gò bó mà ông Nguyễn Thanh Châu cũng nhìn nhận: "Trước kia, tranh lụa là một loại tranh kể vẽ trên một tấm lụa dài nhưng giờ đây nó đã đổi thay, hiện đại hoá. Người nghệ sĩ phải liên hệ với cuộc sống quanh mình và đem cuộc sống đó vào tranh của mình."

Homeland Fruit, 1982; watercolor on silk,
23½ × 17½; Courtesy of the artist

This still life features fresh lichees, purple
mangosteens, and the large, spiky durian fruit
native to Vietnam.

Trái quê hương, 1982; màu nước trên lụa,
59.7 × 44.4; Tác giả cho mượn

Trong tranh tĩnh vật này có trái vải, măng cụt,
và sầu riêng to bự, đầy gai, toàn là những thức
vật của Việt Nam.

Nguyễn Tuấn Khanh (Rừng)

Born in 1941, Phnom Penh, Cambodia
Self-taught artist

Sinh 1941 ở Nam Vang, Cam Pu Chia
Tự học hội hoạ

Nguyen Tuan Khanh, whose nickname "Rung" means "forest," has developed through the years a unique technique to express a range of styles and subjects, from social commentary to portraits of emotional moods. After first making a drawing using black paint, he photocopies it onto a magazine illustration, then repaints it, bringing to his work tonality, variation, texture, and atmosphere.

Nguyễn Tuấn Khanh, còn có tên là Rừng, qua năm tháng đã tạo ra cho mình được một kỹ thuật rất độc đáo để diễn tả cả một hàng phong cách và đề tài từ phê phán xã hội đến chân dung của các tâm thái xúc động. Sau khi dùng sơn đen để vẽ, ông lại cho phóng ảnh bức vẽ đó lên một hình minh hoạ lấy từ trong một tạp chí, rồi ông lại vẽ lên đó. Nhờ vậy tác phẩm của ông vừa có âm sắc khác nhau, vừa đa dạng, vừa sần sùi, vừa có không khí riêng của nó.

Waiting for Husbands, 1983; oil on photographic paper, 5½ × 7½; Courtesy of the artist

In this complex composition of patterns, Rung amasses the wives in front of a deep space. Their overlapping forms create a rhythm like steadfast rocks along a shore. An extraordinary sense of anticipation infuses their solid presence.

Chờ chồng, 1983; sơn đầu trên giấy rửa hình, 13.9 × 19.0; Tác giả cho mượn

Trong bức tranh bố cục phức tạp này, Rừng cho những người vợ đứng túm tụm lại trước một không gian sâu thẳm. Hình thù chồng chất của họ lên nhau cho thấy một điệu nhịp đều đặn như mấy tảng đá ở bên bờ biển. Ở trong cái khối đầy đặc kia, ta như linh cảm thấy một sự trông chờ mỏi mòn phi thường.

Poor Children, 1991; oil on photographic paper, 11¼ × 8¾; Courtesy of the artist

Rung appropriates original colors in magazine illustrations for his works to great effect. "It's the color that is useful. If I could afford to paint on fine paper and canvas, I would not abandon this method." There is a striking similarity in these flat sculptural faces and the faces of the life-size wooden funerary figures of Vietnam's Central Highlands. While Picasso was fascinated by the archaic features of African sculpture, pioneering Vietnamese artist Nguyen Tu Nghiem drew attention to these funerary figures; for both artists tribal art possessed the modernist spirit they embraced in their art.

Trẻ em nghèo, 1991; sơn dầu trên giấy rửa hình, 28.5 × 22.2; Tác giả cho mượn

Bằng cách chọn màu từ những hình in trong các tạp chí, Rừng đã tạo được ra những ép-phê rất đặc biệt cho tác phẩm của ông. "Chính mấy màu đó đã tỏ ra rất hữu ích. Ngay nếu như tôi có phương tiện để sơn trên giấy tốt hay vải bố, tôi cũng không bỏ phương pháp này của tôi." Ta có thể thấy một điều gì rất gần gũi giữa những bộ mặt dẹt và như điêu khắc trong bức này và những bộ mặt thấy ở mấy cột gỗ dùng làm mộ chí ở Cao nguyên Trung phần. Nếu xưa kia Picasso "chịu" những đặc tính cổ của điêu khắc Phi châu thì Nguyễn Tư Nghiêm ở Việt Nam cũng tiên phong trong việc lôi sự chú ý của ta vào những hình mộ chí này. Đối với cả hai ông, mỹ thuật bộ lạc đã nắm bắt được tinh thần hiện đại, tinh thần mà họ tìm cách đưa vào nghệ thuật của họ.

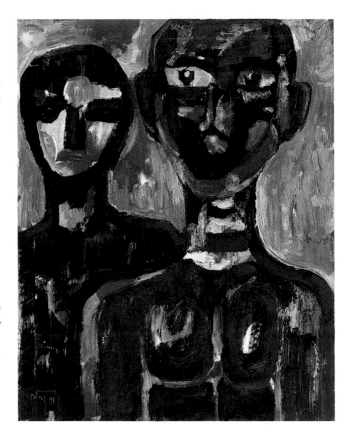

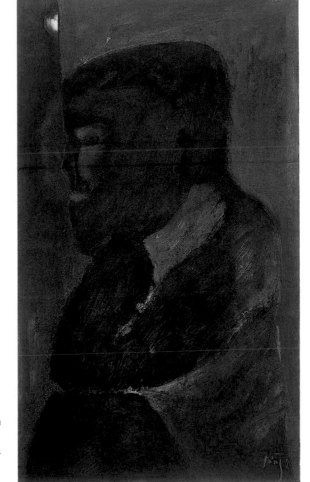

Man in Blue, 1991; oil on photographic paper, 13¾ × 7½; Courtesy of the artist

In this poetic evocation of the human condition, man and his world are one. "I always think of the sadness that is the experience of everyone. This work portrays one aspect of it."

Người áo xanh, 1991; sơn dầu trên giấy rửa hình, 34.9 × 19.0; Tác giả cho mượn

Trong một sự gợi ý nên thơ về kiếp người này, cả người lẫn thế giới chung quanh được xem là một. "Tôi lúc nào cũng nghĩ tới cái buồn thấm thía, một nỗi buồn mà ai cũng có dịp kinh qua. Bức tranh này mô tả một khía cạnh của cái buồn đó."

Trần Trung Tín

Born in 1933, Saigon
Self-taught artist
Lives in Ho Chi Minh City

Sinh 1933 ở Sài Gòn
Tự học hội hoạ
Hiện sống ở TP Hồ Chí Minh

Once best known as a film actor, Tran Trung Tin took up painting in 1969 in Hanoi; after 1975 he returned to the small hamlet of An Binh outside Saigon, quit the film studio and Communist Party without explanation, and becoming a bus attendant, devoted himself to painting. He befriended Bui Xuan Phai who brought him paints and taught him how to prime a canvas; though being poor, Tin primarily used photographic paper. "To tell the truth, I do not know how to paint. When Phai saw my first painting, *Bi Kich Lac Quan* (Pessimistic Tragedy), done in 1969, he said, 'This guy throws away all the books, so he is my close friend.'" Tin speaks warmly of Phai: "Phai liked me because I saw with the eyes of a child. I hadn't lost this vision through education." Infused throughout his works of childlike directness and innocence is an existential sadness that rebukes and transcends contemporary political and social reality.

Đã có lúc nổi tiếng như một tài tử điện ảnh, Trần Trung Tín quay sang hội hoạ vào năm 1969 ở Hà Nội. Sau năm 1975, ông trở về làng An Bình ở ngoại ô Sài Gòn và, không trống không kèn, bỏ cả phim trường lẫn Đảng Cộng Sản để dành toàn thời cho hội hoạ trong khi đi làm lơ xe đò để kiếm sống. Ông làm bạn với Bùi Xuân Phái, người đã cho ông sơn và chỉ cho ông cách chuẩn bị vải vẽ. Vì nghèo nên căn bản ông dùng giấy rửa ảnh để vẽ. "Thật ra, tôi đâu có biết vẽ. Khi anh Phái thấy bức tranh đầu tiên của tôi, *Bi kịch lạc quan*, anh nói, 'Cái anh này đúng là vất hết sách vở, thế thì anh là bạn của tôi rồi.'" Trần Trung Tín có những lời thật nồng nhiệt khi nói về Bùi Xuân Phái: "Anh Phái thích tôi vì tôi còn nhìn được với con mắt của trẻ thơ. Tôi chưa bị giáo dục đến mức mất đi cách nhìn đó." Xuyên suốt qua cái trực tính và ngây thơ trong tác phẩm của anh là một nỗi buồn thiên cổ vừa trách móc vừa vượt lên trên mọi thực tế chính trị và xã hội.

Belated Love, 1978; oil on photographic paper, 10 × 8; Courtesy of the artist

"This work is both happy and miserable at the same time. It is strong and passionate, but it is also sad. Happiness is not just smiling. We also have to be very sad, to cry and to see the teardrop. The teardrop is beautiful."

Tình muộn, 1978; sơn dầu trên giấy rửa hình, 25.4 × 20.3; Tác giả cho mượn

"Bức này vừa tỏ cái sung sướng vừa biểu lộ cái đau buồn. Nó khoẻ và đam mê nhưng cũng não nuột. Hạnh phúc đâu phải chỉ là cười. Ta phải buồn, rất buồn nữa là khác, để khóc và thấy rơi lệ. Nước mắt con người ta là tuyệt đẹp."

Out of Work Blues, 1978; oil on photographic paper, 8 × 10; Courtesy of the artist

A despairing and frightened husband senses the needy or even accusatory gaze of his wife. "For many years, we have been suffering in the aftermath of war. Vietnam is the poorest country in the world. I feel very sad about this and want to express it in my work."

Nỗi buồn thất nghiệp, 1978; sơn dầu trên giấy rửa hình, 20.3 × 25.4; Tác giả cho mượn

Người chồng tuyệt vọng và hãi rét cảm thấy cái nhìn như khẩn khoản như tố cáo của người vợ. "Trong nhiều năm, chúng ta phải gánh chịu hậu quả của chiến tranh. Việt Nam giờ đây là một trong những nước nghèo nhất thế giới. Tôi rất buồn chuyện này và muốn biểu lộ cái buồn đó vào trong tranh của mình."

The Gloomy Woman, 1981; oil on paper,
11 × 8½; Courtesy of the artist

Tin was not allowed to show his work publicly
until 1989. Unable to afford proper paper or
canvas, Tin painted on photographic paper and
newspaper. "People would look at me and
think I was miserable. Actually, inside I was
happy because I had a chance to paint. Being
an artist is the greatest thing—a thing of my
own."

Người đàn bà thầm lặng, 1981; sơn dầu trên
giấy, 27.9 × 21.6; Tác giả cho mượn

Trần Trung Tín không được trưng bày tác
phẩm mãi cho đến năm 1989. Vì không có
khả năng vẽ trên giấy tốt hoặc vải bố, ông
phải vẽ trên giấy rửa hình và giấy báo. "Bà
con nhìn tôi và cho là tôi nghèo khó. Thật ra,
tôi rất sung sướng là tôi được vẽ. Làm nghệ
sĩ là sướng nhất đời—mình muốn làm gì
được làm cái ấy."

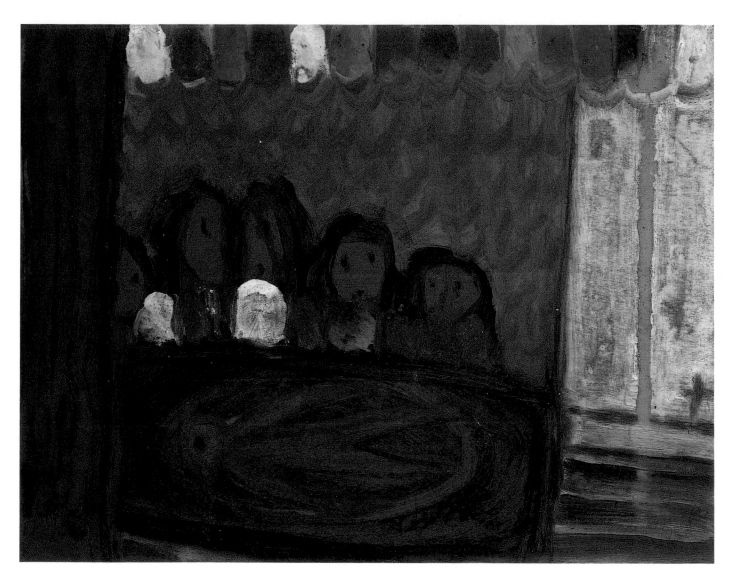

The Sick Bird, 1980; oil on paper, 8½ × 11; Courtesy of the artist

This bird, often dead or dying, is a recurrent image in Tin's work.

Con chim ốm, 1980; sơn dầu trên giấy, 21.6 × 27.9; Tác giả cho mượn

Con chim này, khi thì chết khi thì ngắc ngoải, là một hình ảnh thường thấy trong tranh của Trần Trung Tín.

Fortune Telling, 1978; oil on photographic paper, 8 × 10; Courtesy of the artist

A fortune-teller reads the future in the cards. "The spade means that things will go badly; the heart, of course, means love. I want to say that my wife loves me, and I love her."

Người chơi bói bài, 1978; sơn dầu trên giấy rửa hình, 20.3 × 25.4; Tác giả cho mượn

Một người chơi bói bài tìm cách đọc tương lai. "Con Bích có nghĩa là mọi sự sẽ xấu, con Cơ thì có nghĩa là mình có người yêu. Tôi muốn nói là vợ tôi yêu tôi và tôi cũng yêu vợ tôi."

Uyên Huy
(Huỳnh Văn Mười)

Born in 1950, Saigon
Trained at the Gia Dinh National College of Fine Arts, Saigon
Lives in Ho Chi Minh City

Sinh 1950 ở Sài Gòn
Huấn luyện tại Trường Cao Đẳng Mỹ Thuật Gia Định, Sài Gòn
Hiện sống ở TP Hồ Chí Minh

A professor at the Gia Dinh National College of Fine Arts, Uyen Huy describes his monoprint technique: "I paint on glass and then scrape away with a razor blade. I use the pressure of my hand to print." While the standard of living of an artist in Vietnam is not high, Uyen Huy feels his greatest reward is to live and work in the environment of art.

Là giáo sư ở Trường Cao Đẳng Mỹ Thuật Gia Định, Uyên Huy mô tả kỹ thuật ấn hoạ độc bản của ông như sau: "Tôi sơn lên mặt kiếng rồi dùng một lưỡi dao cạo cạo mỏng đi. Tôi lấy ngay bàn tay của tôi đè xuống để in." Tuy mức sống của một người hoạ sĩ ở Việt Nam không được cao lắm, Uyên Huy vẫn lấy làm hạnh phúc là ông được sống nghệ thuật. Ông xem đó là phần thưởng lớn nhất của ông.

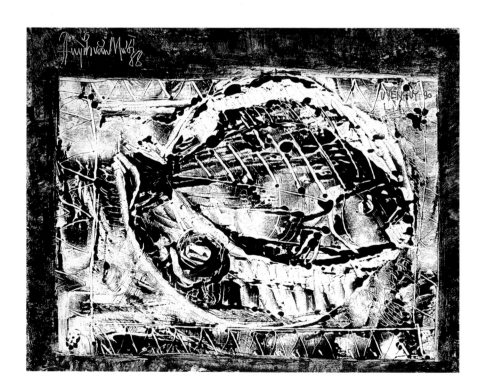

The Fish, 1988; monoprint, 6¼ × 7¾; Courtesy of the artist

The medium of monoprint brings texture, energetic lines, and tonal variation to this popular subject.

Cá, 1988; ấn hoạ độc bản, 15.8 × 19.6; Tác giả cho mượn

Kỹ thuật ấn hoạ độc bản đem lại cho đề tài ưa thích này một chất gắn bó, những đường nét khoẻ, và nhiều sắc thái khác nhau.

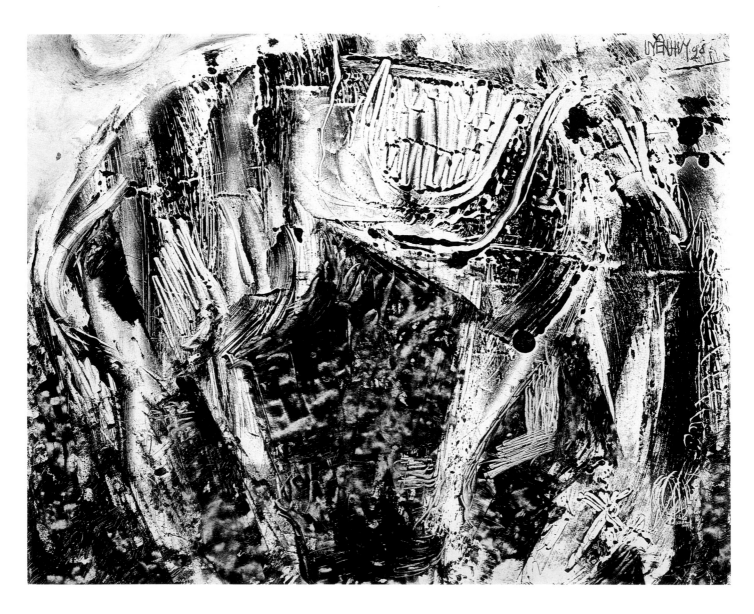

The Horse, 1990; monoprint, 6¼ × 7½;
Courtesy of the artist

The rapid process of monoprinting relies on an
appreciation of surprise effects. Broad, bold
strokes produce a naturalistic sketch of a horse
with its long, arching neck leaning down in
search of food.

Ngựa, 1990; ấn hoạ độc bản, 15.8 × 19.0; Tác
giả cho mượn

Ấn hoạ độc bản vì phải làm rất nhanh nên lại
tạo ra những ép-phê bất ngờ mà người thưởng
ngoạn cần phải hiểu. Những nét vung, bạo tạo
thành một hình hoạ khá tự nhiên chủ nghĩa
về một con ngựa cổ dài rướn cong, đang cúi
xuống ăn cỏ.

Phan Nguyen Barker

Born in 1946, Ha Dong
Arrived in United States, 1969
Trained at L'Ecole des Arts Appliqués de Bien Hoa,
Phoenix College, and Arizona State University
Lives in Kailua-Kona, Hawaii

Sinh 1946 ở Hà Đông
Sang Hoa Kỳ năm 1969
Huấn luyện ở Trường Thủ Công Nghệ Biên Hoà,
Phoenix College và VĐH Tiểu Bang Arizona
Hiện sống ở Kailua-Kona, Hawaii

For the first fifteen years of her life in the United States, Phan Nguyen Barker's dreams of Vietnam were full of fear and sorrow . . . fear that she was held back in Vietnam. Her return trip to Vietnam in 1992 became a spiritual journey during which she re-established relationships with her sister and uncle, and visited her mother's grave. "Home in Kona, I was feeling all kinds of emotion—pain, guilt, anger, depression, confusion . . . I started a series of work." Formerly working in batik on silk, Phan developed a new visual language of mixed media construction to express this state of mind. *The White Mourning Cloth* is about my unresolved feelings for my motherland, mourning my mother and the souls that died in the Vietnam War, and healing those affected by the war. It has helped me make peace with part of my soul that was in pain through these years—the pain of growing up in the war, of seeing suffering, death, violence, and corruption. It is a spiritual purification for the dead and the living."

Mười lăm năm đầu sống ở Hoa Kỳ, bà Phấn Nguyễn Barker toàn mơ thấy những hình ảnh đầy hãi hùng và buồn thảm về Việt Nam, phản ảnh một sự lo sợ là sẽ bị giữ lại. Chuyến trở về viếng thăm Việt Nam của bà năm 1992 trở thành một cuộc du hành tâm linh, nhân cơ hội đó bà nối lại được quan hệ với một người em và người cậu, cũng như thăm được mộ của mẹ bà. "Đến khi trở lại Kona, tôi bị ám ảnh bởi mọi thứ tình cảm—đau buồn, tội lỗi, tức giận, xuống tinh thần, lúng túng . . . nên tôi quay ra làm nguyên một bộ tác phẩm." Nếu trước kia bà làm *batik* trên lụa thì giờ đây, bà tạo ra một ngôn ngữ tạo hình mới dựa lên sự ráp nối nhiều chất liệu khác nhau để mô tả lòng mình. "*Màu trắng khăn tang* nói về những cảm xúc chưa được giải quyết trong tôi về quê hương tôi, nên tôi để tang mẹ, để tang cho những linh hồn chết tức tưởi trong chiến tranh Việt Nam, và tôi mong là sẽ giúp hàn gắn những đau thương chiến tranh. Tác phẩm đó đã giúp cho tôi tìm lại an bình với một phần hồn của tôi, phần đau khổ qua bao nhiêu năm nay—do lớn lên trong chiến tranh, do thấy biết bao người đau khổ, chết chóc, bị bạo hành, và tham nhũng. Đó là một cách giải oan cho cả người sống lẫn người chết."

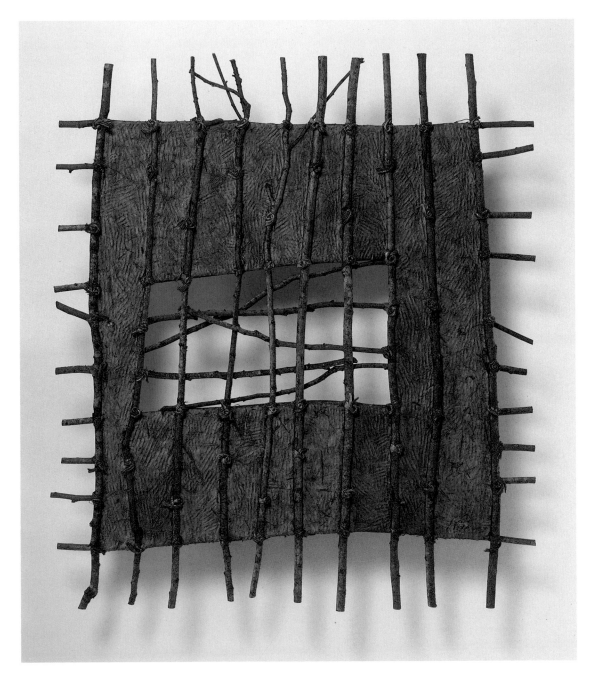

A Poem for My Mother, 1993 (from the series *The White Mourning Cloth*); mixed media, 35½ × 31; Courtesy of the artist

"This work came from the seven-year-old girl that my mother left behind. In a language unknown to the physical world, a daughter expresses her love and sorrow to her mother —the sorrow of a child who never said 'I love you'; the sorrow of growing up without her love and care; and an apology for not wanting to wear the white mourning dress made from cheesecloth at her funeral." Materials used in this construction are reminiscent of the house Phan's family built after their long journey from North to South Vietnam. "The look and feel of the branches, the mud and strawlike wall represent shelter and home. I find them soothing, comforting."

Bài thơ cho Mẹ, 1993 (rút trong bộ *Màu trắng khăn tang*); chất liệu hỗn hợp, 90.1 × 78.7; Tác giả cho mượn

"Tác phẩm này có xuất xứ là cô bé 7 tuổi mà mẹ tôi để lại ở đời. Bằng thứ ngôn ngữ mà thế giới vật chất không thể hiểu được, người con biểu tỏ tình thương và nỗi sầu đối với mẹ mình—cái đau khổ của một người con chưa bao giờ có dịp nói, 'Con thương mẹ'; nỗi sầu dằng dặc là lớn lên mà không được biết tình thương và sự săn sóc của Mẹ; và lời tạ tội là ở đám tang mẹ, đứa bé đó đã không muốn mặc đồ tang." Những vật liệu dùng để tạo nên tác phẩm này làm ta nhớ đến căn nhà mà gia đình tác giả đã dựng lên khi di cư vào Nam. "Hình ảnh và cảm giác thô nhám của cây cành, của tường đất vách rơm gợi nên ý thức một nơi trú ẩn an toàn. Đó là nơi tôi tìm thấy một niềm an ủi, dịu hiền và ấm áp."

Hoang van Bui

Born in 1967, Phan Thiet
Arrived in United States, 1975
Trained at the University of Georgia
Lives in Tampa, Florida

Sinh 1967 ở Phan Thiết
Sang Hoa Kỳ năm 1975
Huấn luyện ở Viện Đại Học Georgia
Hiện sống ở Tampa, Florida

Representative of the younger generation of Vietnamese American artists who grew up and were trained in the United States, Hoang van Bui explores a wide range of techniques developed by American artists since the 1950s. He is interested in combining familiar, traditional materials with formal, aesthetic issues to investigate his past and future. "I'd like to see some of my work in stone and steel in a rice paddy—a steel construction piece sitting in the water with its reflection. When I think about my work in Vietnam, my heart beats faster."

Tiêu biểu cho thế hệ trẻ trong số những hoạ sĩ người Mỹ gốc Việt, lớn lên và được huấn luyện ở Hoa Kỳ, Bùi văn Hoàng thử nghiệm cả một loạt các kỹ thuật do các hoạ sĩ Mỹ tìm ra từ thập niên 1950. Anh thích phối hợp những vật liệu quen thuộc nằm trong truyền thống Việt Nam với những quan niệm hình thức và thẩm mỹ mới để nhìn vào quá khứ và tương lai của chính anh. "Tôi muốn được thấy một vài tác phẩm của tôi làm bằng đá và thép mà lại nằm ở giữa một ruộng lúa—một kiến trúc bằng thép trồi lên từ dưới nước và phản ánh vào đó. Tôi chỉ cần nghĩ đến chuyện tôi có thể làm ở Việt Nam là tim tôi đã đập mạnh."

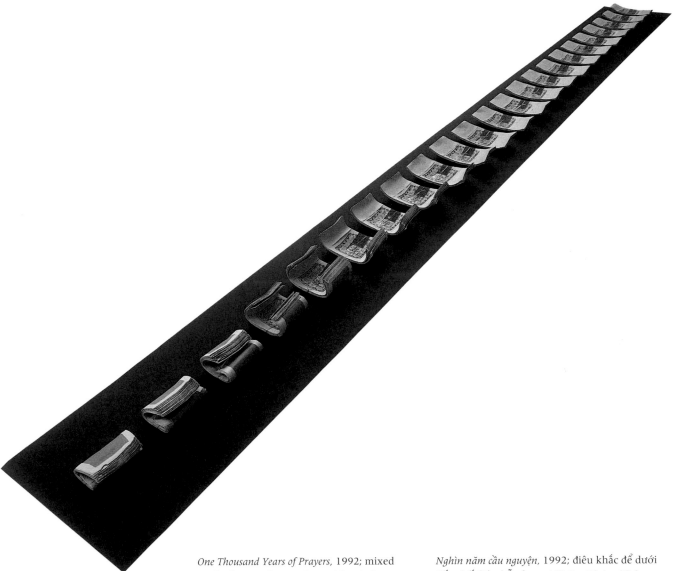

One Thousand Years of Prayers, 1992; mixed media floor sculpture, 256 × 23 × 6; Courtesy of the artist

This road, made up of bundles of silver and gold prayer papers placed along a sheet of tar paper, reflects Hoang van Bui's passage back to the land of his birth. "Each year I count as one prayer. Asians burn these papers during ceremonies; they represent silver and gold, two metals needed in the afterlife because they give strength, wealth, and wisdom. The tar paper is a memory of the street I played on in Vietnam. I look down this path and see it slowly change. It brings back fresh memories when I see or feel it."

Nghìn năm cầu nguyện, 1992; điêu khắc để dưới đất, chất liệu hỗn hợp, 650.2 × 58.4 × 15.2; Tác giả cho mượn

Con đường này, gồm toàn những gói tiền vàng tiền bạc bằng mã được trải dài theo một băng giấy dầu hắc ín, tượng trưng cho chuyến du hành của Bùi văn Hoàng về quê hương đất tổ. "Và mỗi năm như thế tôi tính ra thành một lời nguyện cầu. Người Á Đông chúng tôi đốt những tiền mã này cho người quá cố; vàng bạc là biểu tượng cho hai thứ kim khí mà người chết cần khi xuống dưới Âm ty vì nó cho ta sức mạnh, tiền tài và trí tuệ. Còn miếng giấy dầu thì là để kỷ niệm con đường làng mà tôi thường rong chơi khi còn ở Việt Nam. Tôi nhìn xuống và thấy nó đổi thay dần dần. Nó đem lại cho tôi những ký ức dồn dập mỗi khi tôi nhìn xuống hay lần sờ con đường này."

Dinh Cuong

Born in 1939, Thu Dau Mot
Trained at the Hue School of Fine Arts
Arrived in United States, 1989
Lives in Annandale, Virginia

Sinh 1939 ở Thủ Dầu Một
Huấn luyện tại Trường Cao Đẳng Mỹ Thuật Huế
Sang Hoa Kỳ năm 1989
Hiện sống ở Annandale, Virginia

Artist, writer, and teacher, Dinh Cuong was one of the founders in 1966 of the Young Painters Association. The Association, independent of the government, mounted exhibitions at private spaces in the late 1960s and 1970s. Cuong's early work was thick, impasto figuration edging toward abstraction in its fluidity and energy. Cuong has spent much of his time in the United States visiting museums and galleries. "I was thrilled to be standing next to paintings of the masters. In all my years of teaching art, it was always through reproductions." Cuong prizes the individuality of his expressionistic style, which interprets the inner reality of a subject. "Mystery is the main theme of most of my pictures."

Hoạ sĩ, nhà văn, nhà giáo, Đinh Cường là một trong những sáng lập viên của Hội Hoạ Sĩ Trẻ vào năm 1966. Hội, một nhóm không liên hệ gì đến chính quyền, sau đó đã tổ chức nhiều cuộc triển lãm ở các phòng tranh hay cơ sở tư trong khoảng gần 10 năm sau đó. Những tác phẩm thuộc giai đoạn đầu của Đinh Cường là một thứ hội hoạ hữu hình, sơn đắp đầy, có chiều nghiêng ngả về trừu tượng do những vạt màu mông lung mà lại sinh động. Từ khi sang Hoa Kỳ, ông đã bỏ ra nhiều thời giờ đi thăm viếng các bảo tàng viện và các phòng tranh. "Tôi thật khoái được đứng cạnh những hoạ phẩm của các bậc thầy. Tôi dạy mỹ thuật trong nhiều năm nhưng toàn là phải dùng các hình in lại." Đinh Cường đánh giá cao phần cá nhân trong phong cách biểu đạt của ông mà ông cho là nó tìm cách diễn dịch cái thực tế bên trong của đề tài. "Chủ đề của phần lớn tranh của tôi là một điều huyền bí."

The Wall, 1990; oil on canvas, 30 × 40;
Courtesy of the Collection of Mr. and Mrs.
Nguyen Dinh Hung

"I was walking around Georgetown when I
came upon a wall that had scraps of color and
decay. Like a vision, I saw in the wall faces of
friends who are political prisoners. One is a
revered Buddhist priest and scholar; another a
poet. The painting is about injustice anywhere;
it is universal without a specific time or place.
As an artist living in the United States, I still
have deep concerns for friends who exist in
poverty and misery. I am not completely re-
moved from Vietnam."

Bức tường, 1990; sơn dầu trên vải bố,
76.2 × 101.6; Tranh mượn của TS. và Bà
Nguyễn Đinh Hùng

"Tôi đang đi ở khu Georgetown thì tôi bất
gặp một bức tường loang lổ, tàn tạ. Tự nhiên
như hiện ra trước mặt tôi, ở ngay trên tường
đó, những bộ mặt của bạn bè tù nhân chính
trị. Một người là tu sĩ Phật giáo, một học giả
rất được kính trọng; người kia là một nhà thơ.
Bức tranh, như tôi quan niệm, là nói về bất
công ở bất cứ đâu; đây là một vấn đề phổ cập
không giới hạn ở một thời gian hay không
gian nhất định. Là một nghệ sĩ sống ở Hoa Kỳ,
tôi vẫn quan tâm rất nhiều đến những bạn bè
còn sống trong nghèo khó. Tôi chưa dứt hẳn
được ra khỏi đất nước tôi."

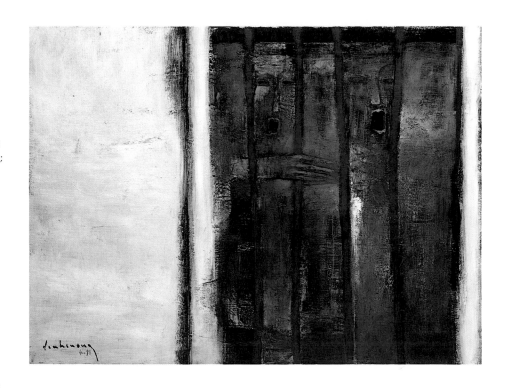

Boy with Fish, 1990; oil on canvas, 30 × 24;
Courtesy of the artist

Jewel-like in its use of blues with contrasts
of red and gold, and infused with the aura of
a daydream, this painting of a young fisher-
man was a nostalgic subject for an artist whose
native land abounds in waterways. "I painted
this picture at a time when I didn't feel at-
tached to anything in the United States."

Bé và cá, 1990; sơn dầu trên vải bố,
76.2 × 60.9; Tác giả cho mượn

Những màu xanh lam ngọc tương phản với
màu đỏ và vàng làm cho ta có cảm tưởng đứng
trước một loại nữ trang, một cảnh mộng, còn
đứa bé đánh cá là một đề tài gây thương nhớ
cho một hoạ sĩ gốc ở một miền đất đầy sông
và biển. "Tôi vẽ bức này vào một lúc mà tôi
không thấy gần gũi bất cứ cái gì ở xứ Hoa Kỳ
này."

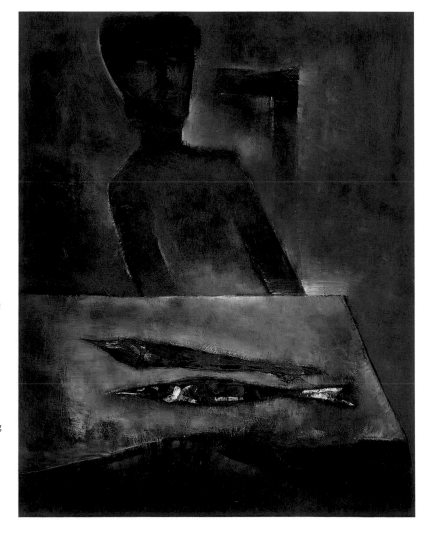

Ho Thanh Duc

Born in 1940, Da Nang
Trained at the Gia Dinh National College of Fine Arts,
Saigon
Arrived in United States, 1989
Lives in Westminster, California

Sinh 1940 ở Đà Nẵng
Huấn luyện ở Trường Cao Đẳng Mỹ Thuật Gia Định,
Sài Gòn
Sang Hoa Kỳ năm 1989
Hiện sống ở Westminster, California

Ho Thanh Duc was famous in Vietnam for his collage techniques, which grew out of the poverty of his art school years. Without money for paints, he took labels from cigar boxes or tore up magazines that had colors he needed. Duc transferred the visual effects of these small bits of color to his lacquer work. To participate in this exhibition with fellow members of the Young Painters Association who now reside in the United States is for Duc "a reunion through art."

Ở Việt Nam Hồ Thành Đức nổi tiếng về "collage," kỹ thuật cắt ráp, một hậu quả của những ngày nghèo khó khi anh còn là sinh viên trường mỹ thuật. Vì không có tiền mua sơn, ông đã phải lấy nhãn hộp xì-gà hay xé tranh trong báo để có thể có được những màu ông cần. Sau đó, ông chuyển ép-phê của những mẩu giấy màu đó sang sơn mài. Hồ Thành Đức xem sự tham gia trong cuộc triển lãm này như là một dịp để "tái ngộ qua nghệ thuật" với các bạn của ông trong Hội Hoạ Sĩ Trẻ.

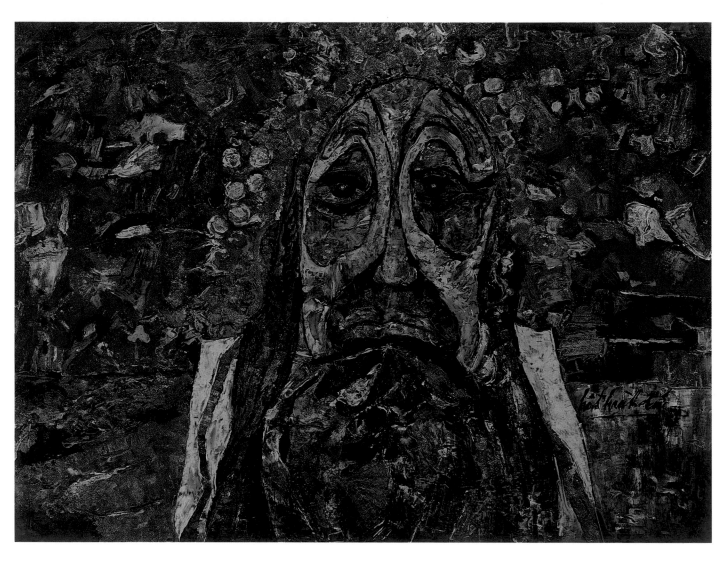

King on the Stage, 1989; lacquer on wood, 24 × 32; Courtesy of the artist

"This work is based on *Hat Boi*, a form of Vietnamese traditional opera, which is similar to the Japanese Kabuki theater. The king, an evil character, wears the traditional costume and opera mask. In my lifetime, the government has been too strong. It doesn't matter what mask the ruler puts on, he lies to the people and degrades them. The background of the painting is beautiful so you will believe the new regime is good. Remove the mask, and it is the same thing. I made the work for me, not the public."

Vua trên sân khấu, 1989; sơn mài trên gỗ, 60.9 × 81.2; Tác giả cho mượn

"Tranh này có đề tài là *Hát Bội*, một nghệ thuật nhạc kịch cổ truyền của Việt Nam tương tự như Kabuki của Nhật. Ông vua, một nhân vật ác, mặc y phục cổ truyền và đeo một cái mặt nạ Hát Bội. Trong đời tôi, chính phủ nào cũng nhiều quyền quá. Không cần biết ông vua đeo mặt nạ nào, nghề của ổng vẫn là nói dối với dân và chà đạp nhân phẩm của họ. Cái phông của bức tranh thì thật đẹp làm cho người ta lầm tưởng là chế độ mới ngon lành. Nhưng bỏ mặt nạ đi thì đâu lại vào đó. Tôi làm bức này chính thật là cho tôi, không phải để cho công chúng."

Tin Ly

Born in 1953, Cholon (Chinese section of Saigon)
Arrived in United States, 1971
Trained at Indiana University
Lives in Fort Lauderdale, Florida

Sinh 1953 ở Chợ Lớn
Sang Hoa Kỳ năm 1971
Huấn luyện ở Viện Đại Học Indiana
Hiện sống ở Fort Lauderdale, Florida

"Water pervades my work as it does all of Vietnam. It was an important part of my childhood. What a joy it was when my parents took us to the beach at Vung Tau; on approaching, I remember looking down from the cliff to that beautiful beach. The idea of water, consciously or unconsciously, is always with me. When I'm near water, I feel alone but not sad." Tin Ly's use of mixed media, a normal form of expression in the West, is still today rarely encountered in Vietnam, where the definition of a painting is a rectangle of canvas or paper on which color is applied. The artists in Vietnam who use found objects can be counted on the fingers of one hand.

"Trong tranh của tôi có nước tràn ngập như ở Việt Nam ở đâu cũng có nước. Nước là một phần quan trọng trong thời niên thiếu của tôi. Sung sướng lắm mỗi khi ba má tôi cho chúng tôi đi Vũng Tàu; mỗi khi đến gần, tôi nhớ là nhìn từ trên mỏm đá xuống bãi biển tuyệt đẹp. Do vậy nên ý tưởng về nước, dù ý thức hay không, luôn luôn ở bên tôi. Khi gần nước, tôi cảm thấy lẻ loi chứ không buồn." Lối dùng các chất liệu hỗn hợp của Lý Tín, một chuyện khá thông thường ở Tây phương, thì hãy còn hiếm thấy ở Việt Nam, nơi mà người ta định nghĩa một bức tranh như là một miếng vải bố hay một miếng giấy hình chữ nhật trên đó người ta cho thêm màu vào. Nghệ sĩ ở Việt Nam sử dụng những đồ vật lượm lặt được thì có thể đếm trên đầu ngón tay.

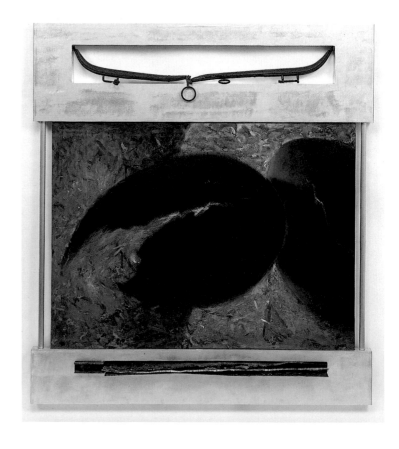

Day 1, No. 11, 1990; mixed media,
70 × 62 × 12; Courtesy of the artist

The large mixed media paintings with accompanying found and fabricated objects represent Tin Ly's interest in integrating opposites, such as the alluring paint quality of the ovoid, the brushed aluminum "frames," and hostile, spiky objects. "I work with the concept of yin and yang to bring opposing elements into a unity where each complements the other. This is part of an ongoing series started in 1989. Because of my religious upbringing—I was raised as a Seventh Day Adventist—I am dealing with a Western idea, the theme of birth." Referring to the sawblade, Tin says, "I like to play with a sense of threat and fear. Perfection wouldn't exist without fear and ugliness."

Ngày 1, Số 11, 1990; chất liệu hỗn hợp,
177.8 × 157.4 × 30.4; Tác giả cho mượn

Những bức hoạ dùng chất liệu hỗn hợp, như những vật tìm thấy hoặc do người làm ra, biểu tượng cho quan niệm của Lý Tín là đem hoà hợp những gì là đối nghịch, tỷ như màu dễ thương của mấy hình trứng, những "khung" nhôm vẽ, và những vật nhọn trông không có vẻ thân thiện chút nào. "Tôi làm việc với quan niệm Âm Dương để đem những yếu tố đối nghịch vào một cái gì thuần nhất mà trong đó cái này bù đắp cho cái kia. Đây chỉ là một phần của một bộ bắt đầu vào năm 1989. Vì giáo dục tôn giáo của tôi—tôi được giáo huấn để thành một tín đồ Cơ Đốc Phục Lâm—nên tôi tìm cách đưa ra một ý tưởng của Tây phương, chủ đề sinh đẻ." Nói về cái lưỡi cưa, anh nói: "Tôi thích đùa với cảm tưởng bị đe doạ và sợ hãi. Cái toàn vẹn không thể có được nếu không có điều sợ hãi và cái xấu."

Day 1, No. 12, 1990; mixed media,
70 × 62 × 12; Courtesy of the artist

"The ovoid has been an interesting form for me to explore. My attention has shifted from the idea of creation or the beginning of life to a search for my own identity. I now understand I have a lot of anger I never addressed resulting from separations and displacements of culture and roots. This series has allowed me to deal with it."

Ngày 1, Số 12, 1990; chất liệu hỗn hợp,
177.8 × 157.4 × 30.4; Tác giả cho mượn

"Hình trứng là một hình thể mà tôi khoái khai thác. Sự chú tâm của tôi đã chuyển từ quan niệm sáng thế hay bước đầu của cuộc sống sang một sự đi tìm chính căn cước của tôi. Giờ đây tôi hiểu là tôi có đầy sân hận chồng chất mà tôi chưa bao giờ dám trực diện do tất cả những sự đổi đời và xê dịch về văn hoá cũng như nguồn cội. Loạt tranh này cho phép tôi đương đầu với sự tức giận đó."

Bao Ngo

Born in 1930, Quang Yen
Trained at L'Ecole des Beaux-Arts,
Marseilles, France
Arrived in United States, 1981
Lives in Pasadena, California

Sinh 1930 ở Quảng Yên
Huấn luyện ở Trường Mỹ Thuật
Marseille, Pháp Quốc
Sang Hoa Kỳ năm 1981
Hiện sống ở Pasadena, California

Just as he has created new types of orchids by crossing
established varieties, Bao Ngo uses traditional lacquer
techniques to make innovative, contemporary paintings.
"I seek to attain the spirit of truth and the simplicity of
a peaceful mind and to connect with my viewers from
within." Bao Ngo's search has resulted in pictographic,
abstract symbols inspired by universal human archetypes.

Cũng như ông đã ghép nhiều loài hoa lan sẵn có để tạo ra
những loài hoa mới, ông Ngô Bảo sử dụng những kỹ thuật
truyền thống về sơn mài để làm nên những bức tranh
đương đại, có tính sáng tạo. "Tôi tìm cách đạt đến cốt lõi của
sự thật cũng như sự an nhiên của tâm hồn để thông cảm với
người xem từ bên trong lòng mình." Những sự tìm kiếm của
ông Ngô Bảo đã đưa đến những biểu tượng hình hoạ hay
trừu tượng cho các nguyên-týp phổ cập của con người.

Horse and Boy, 1991; lacquer on wood, 24 × 48; Courtesy of the artist

Lacquer, eggshells, and squares of gold leaf combine to create a grid effect on the background of this work, while the image is created with applications of red, brown, and black. "The figures of the horse and boy resemble pictographs in prehistoric caves or the calligraphy of Chinese characters to which I added an eye to produce an effect of life."

Ngựa và em bé, 1991; sơn mài trên gỗ, 60.9 × 121.9; Tác giả cho mượn

Sơn mài, vỏ trứng, và những thếp vàng hình vuông được đan kết lại để làm thành nền cho bức tranh, trong khi đó thì chính hình ảnh được tạo ra bằng cách đưa những màu đỏ, nâu và đen vào. "Hình con ngựa và em bé trông giống như mấy hình hoạ tìm thấy trong các động tiền sử hoặc giống chữ Hán viết thảo mà tôi thêm vào một con mắt để tạo ra cảm thức là nó đang sống."

Viet Ngo

Born in 1952, Hue
Arrived in United States, 1970
Trained at University of Minnesota
Lives in Minneapolis, Minnesota

Sinh 1952 ở Huế
Sang Hoa Kỳ năm 1970
Huấn luyện ở Viện Đại Học Minnesota
Hiện sống ở Minneapolis, Minnesota

After studying both art and civil engineering, Viet Ngo went to Italy, where he made colossal sculpture. "I've always been interested in the issue of scale. As a boy in Vietnam, I grew up amidst many problems—war, poverty, and misery. There were many constraints, much suffering, and a feeling of frustration because you couldn't release your energy. When I came to the United States to study, I was amazed by the scale and the freedom. My favorite place is the wheat fields of Kansas, where there are just miles of wheat."

Now, as an innovator in water purification, Viet designs giant earthworks that are an inspired marriage of art and engineering. In the early 1980s, he discovered that the ubiquitous duckweed plant was an excellent solution for a natural, nonchemical system to treat and purify water. Having installed more than 20 site-specific systems around the world, Viet muses, "It seems I am getting closer to Vietnam. Sooner or later, I'm going to develop projects there. Then I will have come full circle."

Sau khi học cả mỹ thuật lẫn kỹ sư công chánh, Ngô Như Hùng Việt sang Ý làm điêu khắc trên một quy mô khổng lồ. "Tôi bao giờ cũng để ý đến vấn đề quy mô. Ngày tôi còn bé ở Việt Nam, tôi lớn lên giữa vô số vấn nạn—chiến tranh, nghèo khó, và cùng quẫn. Ở đâu cũng thấy gò bó, rất nhiều khổ đau và bực bõ vì mình không làm được hết sức của mình. Đến khi sang tới Mỹ để đi học, tôi không khỏi ngạc nhiên về quy mô và tự do ở xứ này. Chỗ yêu thích nhất của tôi là những cánh đồng lúa mì ở Kansas, nơi đây người ta thấy các cánh đồng lúa mì trải dài trên hàng chục cây số."

Giờ đây, là một người cách tân về kỹ thuật lọc nước, ông Việt hoạch định ra những công trình vĩ đại lấy hứng từ một sự đan kết giữa mỹ thuật và kỹ thuật. Trong mấy năm đầu thập niên 80, ông khám phá ra rằng cây bèo mà ở đâu cũng có chính lại là một giải pháp tuyệt diệu nhằm chế ra một hệ thống thiên nhiên, không phải dùng đến hoá học để xử lý và lọc nước. Sau khi đã dựng nên hơn 20 hệ thống áp dụng vào từng địa phương ở trên khắp thế giới, ông Việt nghĩ, "Hình như là tôi đang đi dần dần về Việt Nam. Trước sau gì, tôi cũng sẽ có cơ hội dựng nên một dự án như vậy ở Việt Nam. Và như vậy là tôi đi trọn một vòng."

Gorgonzola, Italy, 1990; outdoor environmental project, 20 × 24 (installation view); Courtesy of the artist

Viet's system for the canals of Gorgonzola, Italy—which were designed by Leonardo da Vinci—features a park with a visitor's center. On the water floats the plastic grid that confines the duckweed; its shape is echoed by the diamond pattern edging a pathway. At the end of the park is a drinking fountain with potable water from the purified canal.

Gorgonzola, Ý, 1990; dự án môi trường ở ngoài trời, 50.8 × 60.9 (hình chụp dùng làm tài liệu chứng minh); Tác giả cho mượn

Hệ thống ông Việt tạo ra cho các con kênh ở Gorgonzola bên Ý—những con kênh này lại là do Leonardo da Vinci vẽ ra—cho thấy một công viên với một trung tâm du khách. Ở trên mặt nước là một cái vỉ khổng lồ nhằm giới hạn sự bành trướng của bèo; hình thù cái vỉ lại được lập lại qua lối vẽ ca-rô đi dọc bên đường vào. Và ở cuối công viên thì là một phông-ten nước uống lấy ngay nước từ con kênh giờ đây đã được lọc.

Devil's Lake, North Dakota, 1989; outdoor environmental project, 20 × 24 (installation view); Courtesy of the artist

The design of each of Viet's installations relates to the aesthetic culture of its site. "Since the system can work in any shape, I made this watercourse in the shape of a snake. The Sioux Indians used to roam on these plains; they made mounds, usually in the form of a snake, a sacred animal to them."

Devil's Lake, North Dakota, 1989; dự án môi trường ở ngoài trời, 50.8 × 60.9 (hình chụp dùng làm tài liệu chứng minh); Tác giả cho mượn

Lối vẽ của từng dự án do ông Việt làm ra đều có liên hệ đến văn hoá thẩm mỹ của địa phương đó. "Vì hệ thống lọc nước có thể ứng dụng với bất cứ hình thù nào, tôi đã làm cho con kênh này chạy theo hình một con rắn. Người Da Đỏ thuộc dân tộc Sioux trước kia đi khắp cả khu vực thảo nguyên này; họ dựng nên những mô đất, thường là theo hình con rắn vì đó là một linh vật của họ."

Nguyen Khai

Born in 1940, Hue
Trained at the Gia Dinh National College of Fine Arts,
Saigon
Arrived in United States, 1981
Lives in Tustin, California

Sinh 1940 ở Huế
Huấn luyện tại Trường Cao Đẳng Mỹ Thuật Gia Định,
Sài Gòn
Sang tới Hoa Kỳ năm 1981
Hiện sống ở Tustin, California

Nguyen Khai was a founding member of the Young Painters Association, one of several private groups of artists that promoted independent expression in Saigon. Prior to 1975, the city was an active center of art: artists from the South flocked to the city, private galleries flourished, independent associations mounted exhibitions. With the city's fall, campaigns were organized to sweep away the "poisonous" influences of "neo-colonialist culture": Western books, paintings, and music were confiscated and destroyed. The Vietnamese Communist party formed "cultural army units" to spearhead cultural purification, and as late as 1981 a campaign in Saigon led to the destruction of four tons of books, thousands of records, tapes, and movie reels, and the punishment of coffee shop owners for playing forbidden music. Distressed by the climate of artistic repression, Khai emigrated to the United States: "I didn't have the liberty to paint and exhibit what I wished."

Nguyên Khai là một sáng lập viên của Hội Hoạ Sĩ Trẻ, một trong những nhóm nghệ sĩ riêng tư tìm cách phát huy sự biểu lộ độc lập ở Sài Gòn. Trước năm 1975, Sài Gòn là một trung tâm sống động về mỹ thuật: các hoạ sĩ ở toàn quốc đổ về tập trung ở đó, các phòng tranh sinh hoạt tấp nập, các hiệp hội tư nhân tổ chức triển lãm thường xuyên v.v. Với sự thất thủ của Sài Gòn, những người chủ mới vào tổ chức những chiến dịch để quét sạch các ảnh hưởng "độc hại" của nền "văn hoá tân thực dân chủ nghĩa": sách báo, hội hoạ và âm nhạc Tây phương bị tịch thu và đem huỷ. Đảng Cộng sản Việt Nam lập ra những "đơn vị xung kích về văn hoá" để dẫn đầu công cuộc thanh lọc văn hoá, và đến tận năm 1981 một chiến dịch ở Sài Gòn đã dẫn đến việc thiêu huỷ 4 tấn sách, hàng vạn đĩa hát, băng nhạc, và cuộn phim cũng như phạt vạ các chủ tiệm cà-phê về tội chơi nhạc vàng. Quá chán nản vì không khí ngột ngạt đàn áp đó, Nguyên Khai đã xuất dương sang Hoa Kỳ: "Tôi không có tự do để vẽ và trưng tranh của tôi như ý tôi muốn."

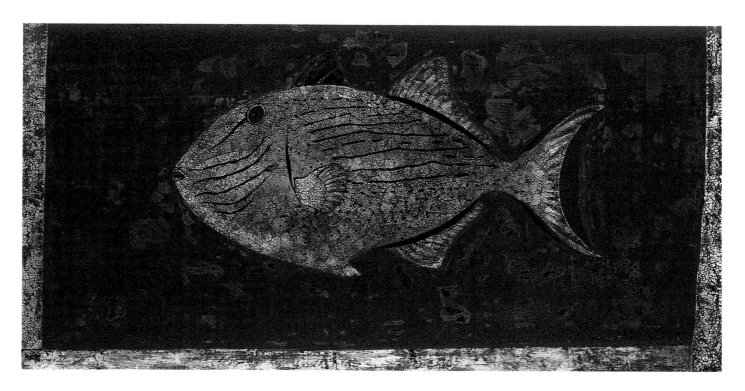

Fish, 1986; lacquer, eggshells, gold and silver leaf, 24 × 48; Courtesy of the artist

A frequent theme in Vietnamese art, the fish symbolizes productivity, health, luck, and memory. "If you wish a family many children, you send a greeting with an image of a fish. This subject connects me to my native country, even here where there is a new culture. I wanted to share the special meaning of fish with the younger generation and with Americans."

Cá, 1986; sơn mài, vỏ trứng, lát vàng và bạc, 60.9 × 121.9; Tác giả cho mượn

Một chủ đề khá thông thường trong mỹ thuật Việt Nam, con cá tiêu biểu cho sự dư dả, sức khoẻ, may mắn và ký ức. "Nếu ta muốn chúc ai nhiều con thì ta gởi một tấm thiệp với hình con cá. Đề tài này nối liền tôi với đất nước tôi, ngay ở nơi đây là nơi chúng ta có một nền văn hoá mới. Tôi muốn được chia xẻ ý nghĩa đặc biệt của con cá với thế hệ trẻ và với người Mỹ."

Birds of Paradise, 1989; oil on canvas, 32 × 40; Courtesy of the artist

Developed from imagination, this still life is varied in technique and texture—ranging from line and thin paint to impasto applied with palette knife—and illustrates Khai's experimentation with new techniques and expressions. "I combined these elements for richness. Realism was not my concern. I chose the subject because its gentleness relates to my feelings at this time."

Chim Địa dàng, 1989; sơn dầu trên vải bố, 81.2 × 101.6; Tác giả cho mượn

Vẽ từ trí tưởng tượng, bức tranh tĩnh vật này dùng nhiều kỹ thuật và chất liệu khác nhau, từ các đường nhỏ và một lớp sơn mỏng đến sơn đắp dùng dao quệt vào, cho thấy Nguyên Khai đang thử nghiệm với những kỹ thuật và cách biểu lộ mới. "Tôi đan kết những yếu tố này lại để cho thêm phong phú. Hiện thực không phải là điều tôi tìm kiếm. Tôi chọn đề tài này vì nó dễ thương và liên hệ đến cảm xúc của tôi lúc bấy giờ."

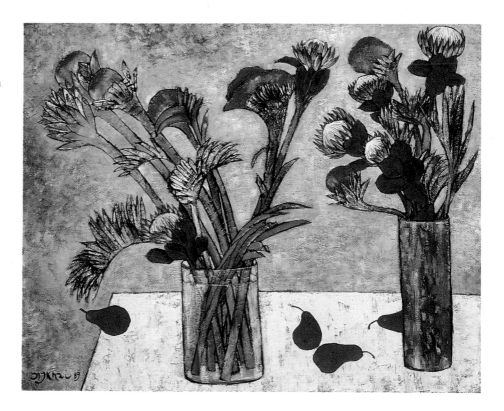

Nguyen Thi Hop

Born in 1943, Bac Ninh
Trained at the Gia Dinh National College of Fine Arts,
Saigon
Arrived in United States, 1983
Lives in Gardena, California

Sinh 1943 ở Bắc Ninh
Huấn luyện ở Trường Cao Đẳng Mỹ Thuật Gia Định,
Sài Gòn
Sang Hoa Kỳ năm 1983
Hiện sống ở Gardena, California

Nguyen Thi Hop, a former member of Saigon's Young Painters Association, is a prolific illustrator as well as a skilled painter on wet silk. "From the traditions of silk painting I developed a washing technique to obtain a new translucency and intensity of color." She explores themes of love and innocence in her work, guided by an ideal concept of beauty. Hop acknowledges that since emigrating her concepts of composition and coloring have been influenced by art she has seen firsthand in museums in the United States and Europe.

Nguyễn Thị Hợp, nguyên là thành viên của Hội Hoạ Sĩ Trẻ ở Sài Gòn, là một nhà minh hoạ sách báo sản xuất rất đều tay. Bà cũng là một người vẽ tranh lụa rất khéo. "Khởi đi từ truyền thống vẽ tranh trên lụa, tôi đã tìm ra được cách giặt lụa mới để màu sắc được trong suốt và rực rỡ hơn." Hướng dẫn bởi một quan niệm lý tưởng về cái đẹp, bà thăm dò những chủ đề tình yêu và tuổi thơ trong tác phẩm của bà. Nguyễn Thị Hợp cũng công nhận là từ khi sang Mỹ bà có bị ảnh hưởng bởi những quan niệm về bố cục và màu do những bức tranh mà bà được nhìn tận mắt ở trong các bảo tàng ở Hoa Kỳ và Âu Châu.

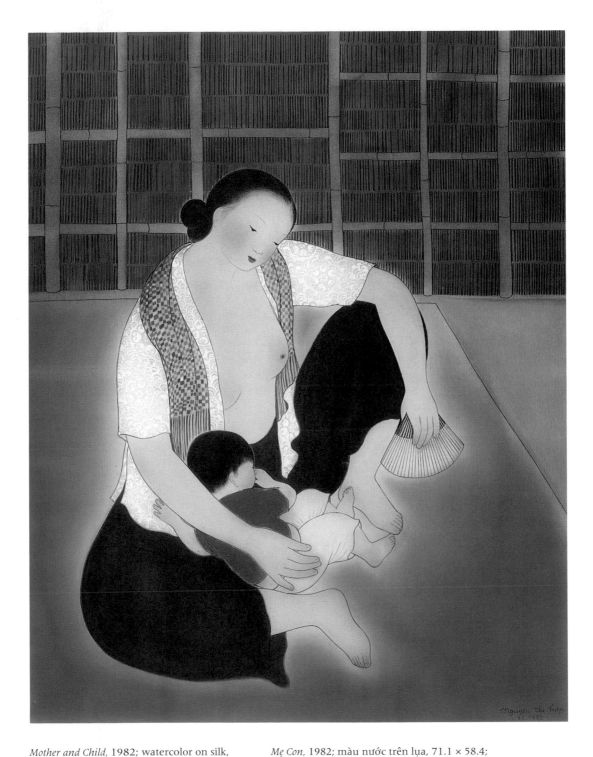

Mother and Child, 1982; watercolor on silk, 28 × 23; Courtesy of Pham The Nguyen

"The image of mother and child is a favorite theme; this work was inspired by the image of a country woman coming back from market on a hot summer afternoon to feed her child. A feeling of fulfillment, happiness, and harmony is what I seek to convey."

Mẹ Con, 1982; màu nước trên lụa, 71.1 × 58.4; Tranh mượn của Ô. Phạm Thế Nguyên

"Hình ảnh mẹ con đối với tôi là một chủ đề ưa chuộng. Tác phẩm này được gợi hứng bởi một người đàn bà nhà quê đi chợ về trong một buổi chiều oi bức ngồi xuống cho con bú. Điều tôi tìm cách tả ở đây là một biểu cảm tròn đầy, hạnh phúc và hoà hài."

Nguyen Tri Minh

Born in 1924, Saigon
Trained at the Gia Dinh National College of Fine Arts,
Saigon
Arrived in United States, 1975
Lives in Dallas, Texas

Sinh 1924 ở Sài Gòn
Huấn luyện ở Trường Cao Đẳng Mỹ Thuật Gia Định,
Sài Gòn
Sang Hoa Kỳ năm 1975
Hiện sống ở Dallas, Texas

Through the years, Nguyen Tri Minh has developed his own style of Asian impressionism. An experienced painter and teacher, he observes different compositional preferences among Asian and Western artists. "While the interest in European compositions is often placed at the center of the work, Asian artists often select different areas to make their statement." Areas may also be left empty in Asian works. "Students are often anxious to fill up every corner of the canvas. We forget that in between land in the foreground and mountains in the background there may be clouds or vapor."

Qua nhiều năm, Nguyễn Trí Minh đã tạo được ra một phong cách ấn tượng rất Á Đông của riêng mình. Là một hoạ sĩ và một người thầy đầy kinh nghiệm, ông quan sát cách bố cục khác nhau của các hoạ sĩ Đông và Tây. "Ở trong tranh của người Âu, bố cục thường làm cho ta chú ý đến chính giữa bức tranh, trái lại các hoạ sĩ ở Đông phương nhiều khi chọn những khu vực khác nhau để nói lên điều mình muốn nói." Trong các tranh Đông phương, có khi cả một vùng có thể để trống. "Người học vẽ nhiều khi cứ cố lấp cho thật đầy khung vải mà quên mất là giữa cảnh ở phía trước bức tranh và núi non ở xa xa phía đằng sau còn có thể có mây hay khói."

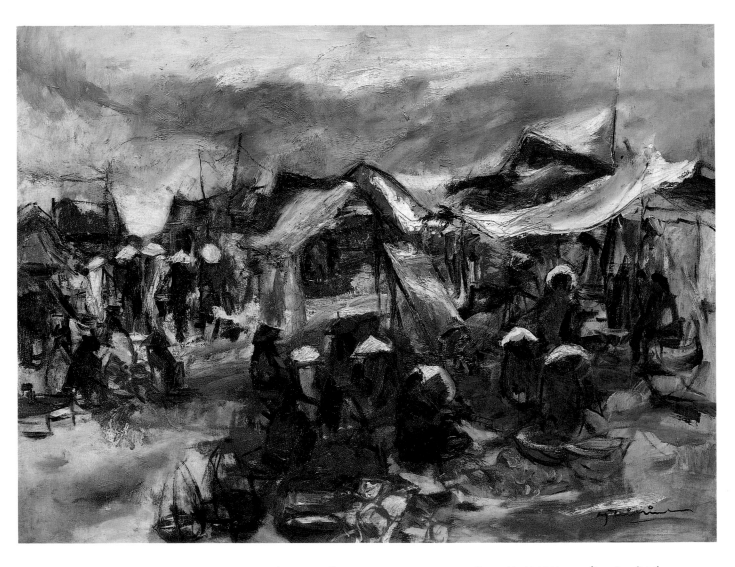

Open Market, 1961; oil on canvas, 28 × 36; Courtesy of the Collection of Mr. and Mrs. Thinh Dinh Vu

Painted outdoors using a palette knife, this subject "was inspired by growing up observing the lives of people revolve around daily activities. A market is the center of community. People go every day to buy fresh food; it is essential for the sustenance of every life." Even with the French withdrawal from Vietnam, artists in the South continued to look to Paris for artistic inspiration.

Chợ ngoài trời, 1961; sơn đầu trên vải bố, 71.1 × 91.4; Tranh mượn của ÔB. Vũ Đình Thịnh

Dùng dao, vẽ ngoài trời, tranh này "được gợi hứng từ một đời quan sát cuộc sống của người ta quây quần chung quanh một vài sinh hoạt hàng ngày. Một khu chợ ở giữa tỉnh—nơi người ta đến mỗi ngày để mua thực phẩm, một điều tối cần cho cuộc sống." Dầu như người Pháp lúc bấy giờ đã triệt thoái khỏi Việt Nam, các hoạ sĩ ở Miền Nam vẫn tìm nguồn cảm hứng từ thủ đô ánh sáng Paris.

Nguyen Trong Khoi

Born in 1947, Vinh Phu Province
Trained at the Gia Dinh National College of Fine Arts, Saigon
Arrived in United States, 1988
Lives in Somerville, Massachusetts

Sinh 1947 ở Vĩnh Phú
Huấn luyện ở Trường Cao Đẳng Mỹ Thuật Gia Định, Sài Gòn
Sang Hoa Kỳ năm 1988
Hiện sống ở Somerville, Massachusetts

In the 1980s, Nguyen Trong Khoi began a series of paintings on agricultural themes. "More and more, memories of my childhood in the countryside in the North before we moved to the South became important and made their way into my paintings." What is striking about his work is its geometric order and almost photographic detail. Yet Khoi remains representative of the Vietnamese aesthetic as he seeks in his figurative paintings "to capture inner space, feelings, and emotions."

Năm 1985, Nguyễn Trọng Khôi bắt đầu vẽ một loạt tranh về chủ đề nông nghiệp. "Càng ngày các ký ức về tuổi thơ tôi ở đồng quê miền Bắc, trước khi gia đình tôi vào Nam, càng trở nên quan trọng và chúng như tìm đường đi vào tranh của tôi." Điều nổi bật trong tác phẩm của ông chính là cái trật tự hình học của nó và những chi tiết gần như là của nhiếp ảnh. Nhưng Nguyễn Trọng Khôi vẫn tiêu biểu cho một quan niệm thẩm mỹ Việt Nam trong sự tìm kiếm ở trong tranh của ông "cách nắm bắt thế giới nội tâm, các cảm nghĩ cũng như cảm xúc."

The Field, 1983; oil on canvas, 33¼ × 39¼; Courtesy of the artist

In this statement about the agricultural development of Vietnam and its sweeping technological changes, Khoi presents, in the foreground, a table covered with symbolic images. "There is the rice plant; a scroll that signifies a plan for progress; a book representing the need to gather data; a magnifying glass shows the necessity for scrutiny and understanding. The grasshopper, one of the most familiar creatures of the countryside, is also one of its biggest problems, while the dragonfly is the most beloved."

Cánh đồng, 1983; sơn dầu trên vải bố, 84.4 × 99.7; Tác giả cho mượn

Trong tuyên ngôn về phát triển nông nghiệp của Việt Nam này trước những đổi thay vũ bão về kỹ thuật, Nguyễn Trọng Khôi trình bầy, ở phía trước tranh, một cái bàn đầy ắp hình ảnh tượng trưng. "Trước hết là có cây lúa; cuộn giấy tượng trưng cho một kế hoạch nhắm vào tiến bộ; cuốn sách tiêu biểu cho nhu cầu thu thập dữ kiện; cái kính hiển vi cho thấy sự cần thiết soi thật kỹ vấn đề và hiểu biết. Con châu chấu, một trong những con vật quen thuộc nhất ở nông thôn, cũng lại là một trong những hiểm hoạ lớn nhất cho nghề nông nhưng con chuồn chuồn thì là một trong những con vật được người ta ưa thích nhất."

The Night, 1992; oil on canvas, 30 × 48;
Courtesy of the artist

This work recalls a moment in rural Vietnam
when, without streetlights, the moonless night
is black, and vignettes in lit doorways and win-
dows pierce the night. Khoi has distilled night
to its essentials and created a painting spare to
the point of abstraction.

Đêm, 1992; sơn dầu trên vải bố, 76.2 × 121.9;
Tác giả cho mượn

Tác phẩm này làm ta nhớ đến thời ở nông
thôn Việt Nam không có đèn đường nên đêm
không trăng đen như mực, chỉ có những cảnh
gia đình nho nhỏ hiện lên nơi cửa nhà người
ta. Nguyễn Trọng Khôi đã chiết lọc đêm đen
đến cái cốt lõi của nó, tạo nên một bức hoạ tiết
kiệm tới độ gần thành trừu tượng.

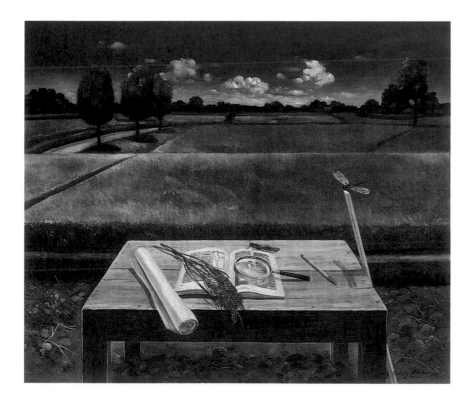

Viet Nguyen

Born in 1952, Saigon
Trained at the Gia Dinh National College of Fine Arts,
Saigon
Arrived in United States, 1975
Lives in La Palma, California

Sinh 1952 ở Sài Gòn
Huấn luyện ở Trường Cao Đẳng Mỹ Thuật Gia Định,
Sài Gòn
Sang Hoa Kỳ năm 1975
Hiện sống ở La Palma, California

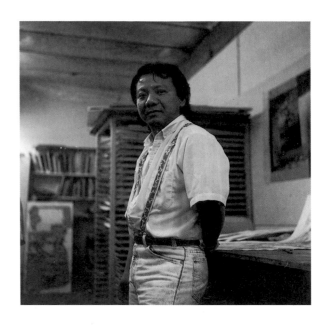

In his first job in the United States, in a frame and art shop, Viet Nguyen learned all aspects of the business, and a year and a half later opened his first gallery in a garage. Although he has not seen members of his family since 1975, he has treasured memories. Viet mixes printmaking, paper sculpture, and abstraction to express his experience of flight, loss, and loneliness.

Công việc đầu tiên ông có ở Hoa Kỳ là đi làm cho một tiệm làm khung và bán tranh. Chẳng mấy lúc, ông học được trọn nghề và một năm rưỡi sau, ông mở phòng tranh đầu tiên của ông ở trong ga-ra nhà ông. Tuy chưa được gặp lại người thân trong gia đình từ năm 1975, ông vẫn có những kỷ niệm thật đằm thắm. Ông trộn lẫn các kỹ thuật và chất liệu như ấn hoạ, làm hình giấy, và vẽ tranh trừu tượng để biểu tỏ kinh nghiệm trốn chạy, mất mát và lẻ loi.

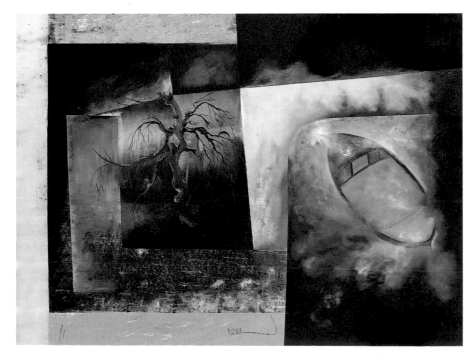

The Oak and the Boat, 1992; oil painting with monoprint, 30 × 40; Courtesy of the artist

"The tree represents the anchor of Vietnamese land and culture. This boat is made for escaping, but it has no bottom. The only sure way to escape Vietnam was to have a boat that flew up in the air. Many people never made it. I want to bring the story of the boat people to Americans."

Cây sồi và chiếc thuyền, 1992; sơn dầu cộng với ấn hoạ độc bản, 76.2 × 101.6; Tác giả cho mượn

"Cây cổ thụ đại diện cho nguồn cội, gốc rễ của đất Việt và văn hoá Việt. Chiếc thuyền này làm ra để vượt biên nhưng lại không có đáy. Chỉ có một cách trốn khỏi Việt Nam lúc bấy giờ, đó là làm sao có một con thuyền bay được lên không trung. Nhiều người không bao giờ tới đích cả. Do đó tôi muốn đem câu chuyện của thuyền nhân Việt Nam đến cho công chúng Hoa Kỳ."

Dancing Wind, 1990; colored etching, 36 × 24;
Courtesy of the artist

"On an airplane returning to Los Angeles, I
watched the landscape as the airplane de-
scended, and was struck by how it resembled
the shape of Vietnam's southern coast and the
Mekong River. On close inspection, one sees
farmlands, villages, and rice paddies; stepping
back, an embracing couple emerges."

Gió cuốn, 1990; khắc màu axít, 91.4 × 60.9; Tác
giả cho mượn

"Trong một chuyến bay về Los, tôi nhìn xuống
trong khi máy bay đang hạ cánh. Tự nhiên tôi
thấy cảnh ở dưới giống hình thù của vùng
duyên hải miền Nam và con sông Cửu Long
quá. Càng nhìn gần, càng trông ra các cánh
đồng làng, các thôn xóm và ruộng lúa. Đứng
lui lại, ta sẽ thấy một đôi tình nhân đang ôm
nhau."

The Flight, 1989; etching with embossing,
22 × 15; Courtesy of the artist

Viet, a veteran of the South Vietnamese navy,
saw many of these "basket boats" in Da Nang.
In this work he uses the rudderless, precari-
ously seaworthy boat to symbolize his own
uprooted and lonely existence during his first
difficult years in the United States without
family or friends. "This piece is dedicated to
my escape, to running away from disaster, and
struggling to cope with reality in America."

Tháo chạy, 1989; khắc màu axít với hoạ ấn nổi,
55.8 × 38.1; Tác giả cho mượn

Nguyễn Việt là một cựu Hải Quân VNCH nên
ông đã nhìn thấy nhiều thuyền thúng kiểu
này ở Đà Nẵng. Trong tác phẩm này, ông dùng
hình ảnh của chiếc thuyền mong manh không
tay lái này để diễn tả cuộc sống bấp bênh và
đơn độc của mình trong những năm đầu sống
khó khăn không bạn bè thân thuộc ở Hoa Kỳ.
"Bức này là để dành riêng cho cuộc trốn chạy
của tôi, trốn chạy sụp đổ, và sau đó phải tranh
đấu để sống còn trong thực tại Hoa Kỳ."

Hanh Thi Pham

Born in 1956, Saigon
Arrived in United States, 1975
Trained at California State University, Fullerton
Lives in Glendora, California

Sinh 1956 ở Sài Gòn
Sang Hoa Kỳ năm 1975
Huấn luyện tại California State University, Fullerton
Hiện sống ở Glendora, California

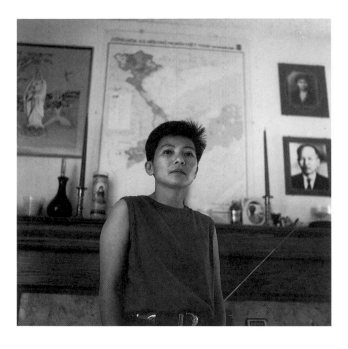

Hanh Thi Pham examines the Vietnamese American family from a strong feminist perspective, focusing on issues of gender and power. Her interest in these issues developed during her girlhood in Vietnam, where women were denied social equality. Pham is now working on a photography project on three generations of Vietnamese in the United States and Vietnam. She is enthusiastic that *An Ocean Apart* offers "a way to talk to my counterparts back in Vietnam."

Phạm Thị Hạnh nhìn vào gia đình Việt Nam ở Hoa Kỳ với một con mắt phụ nữ bình quyền và tập trung vào những vấn đề phái tính và quyền lực. Quan tâm của cô về mặt này là sản phẩm của giai đoạn cô làm con gái ở Việt Nam mà không có bao nhiêu quyền bình đẳng. Cô hiện đang hoàn tất một dự án nhiếp ảnh về ba thế hệ người Việt ở Hoa Kỳ và ở Việt Nam. Cô rất khoái là triển lãm *Nghìn Trùng Xa Cách* cho cô "một phương tiện để nói chuyện với những đối tác của tôi ở Việt Nam."

Untitled II, 1989 (from the series *Reframing the Family*); photographic montage, 24 × 20; Courtesy of the artist

This montage was inspired by the legend of Thi Kinh, who was wrongfully accused by her husband and assumed a male identity to escape social retribution. "I think of myself as a modern-day Thi Kinh."

Vô đề II, 1989 (rút từ bộ *Nhắm khung lại gia đình*); ghép hình, 60.9 × 50.8; Tác giả cho mượn

Tác phẩm này lấy hứng từ câu chuyện của Phật Bà Quan Âm Thị Kính, một phụ nữ bị chồng tố oan nên phải giả trai để tránh sự chê cười và những hình phạt của xã hội. "Tôi tự xem tôi là một Thị Kính tân thời."

Untitled I, 1989 (from the series *Reframing the Family*); photographic montage, 20 × 24; Courtesy of the artist

"It has always bothered me that my mother was not included in the official bloodline photograph that includes my grandfather, father, myself, and my siblings. Not only did my mother have a job, she ran the whole family. Why, in Vietnam, are women not in the picture? A mother bears and raises children, yet her hard work, dignity, wisdom, and role as a provider are dismissed. I've reframed the family portrait to include my mother and my American lover."

Vô đề I, 1989 (rút từ bộ *Nhắm khung lại gia đình*); ghép hình, 50.8 × 60.9; Tác giả cho mượn

"Tôi vẫn lấy làm phiền lòng là tại sao mẹ tôi lại không có mặt trong bức ảnh chính thức của giòng họ tôi, trong đó có đầy đủ ông tôi, cha tôi, chính tôi và các anh chị em tôi. Mẹ tôi không phải chỉ có một vai trò trong gia đình, bà thực sự quán xuyến tất cả. Vậy thì tại sao ở Việt Nam, người ta lại không cho người đàn bà vào trong tranh? Người mẹ làm không biết bao nhiêu việc, từ sinh con đến nuôi dạy, chăm lo cho gia đình, làm việc quần quật mà vẫn giữ được phẩm cách và trí tuệ, vậy mà công lao vẫn bị sổ toẹt. Tôi do đó đã nhắm khung lại để có chỗ cho mẹ tôi và cô bồ Mỹ của tôi."

Hien Duc Tran

Born in 1963, Saigon
Arrived in United States, 1975
Trained at the University of Massachusetts
Lives in Dorchester, Massachusetts

Sinh 1963 ở Sài Gòn
Sang Hoa Kỳ năm 1975
Huấn luyện ở University of Massachusetts
Hiện sống ở Dorchester, Massachusetts

Hien, from a comfortable middle-class family, immigrated to America when twelve, with his siblings but without his parents. The dislocation and discrimination he experienced have enabled him to relate to the isolation felt by Amerasians and inspired a photography project documenting Amerasians in both Boston and Ho Chi Minh City. Hien recently undertook a photographic journey to Vietnam. "My parents, who finally made it to America ten years after I did, find it strange that I wanted to return."

Hiền, thuộc một gia đình trung lưu, sang Mỹ cùng với anh chị em nhưng không có bố mẹ đi theo. Chính sự tan tác của gia đình và những điều kỳ thị mà anh gặp phải đã giúp cho anh hiểu sự cô lập của những trẻ em lai, dẫn anh đến một dự án nhiếp ảnh chụp hình các trẻ em lai ở Boston cũng như ở TP Hồ Chí Minh. Gần đây, Hiền đi một chuyến về Việt Nam để chụp. "Bố mẹ tôi, sau 10 năm mới qua được tới Mỹ, lấy làm lạ là tại sao tôi lại muốn trở về Việt Nam như vậy."

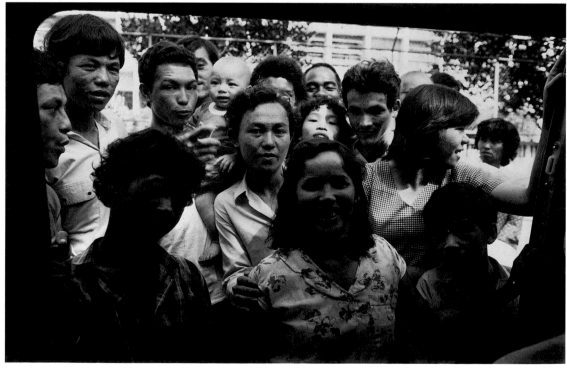

Three Photographs, 1990; color photograph, 14 × 11; Courtesy of the artist

"As this woman held up three snapshots, two of her children and the other of their absent, American father, she said, 'SHICK-ah-go, that is where he said we would all go someday. The children want to join him in SHICK-ah-go. Don't you think our boy takes after his father?'"

Ba tấm hình, 1990; hình màu, 35.5 × 27.9; Tác giả cho mượn

"Người đàn bà giơ lên ba tấm hình, hai tấm là con riêng của bà và một tấm là đứa con lai, con của bà với một người đàn ông Mỹ, rồi nói 'SÍCH-cà-gồ, đó là nơi ổng nói là tụi tui sẽ có ngày qua đó. Mấy đứa nhỏ đều muốn được đi SÍCH-cà-gồ để đoàn tụ với ổng. Ông thấy thằng nhỏ giống ổng không?'"

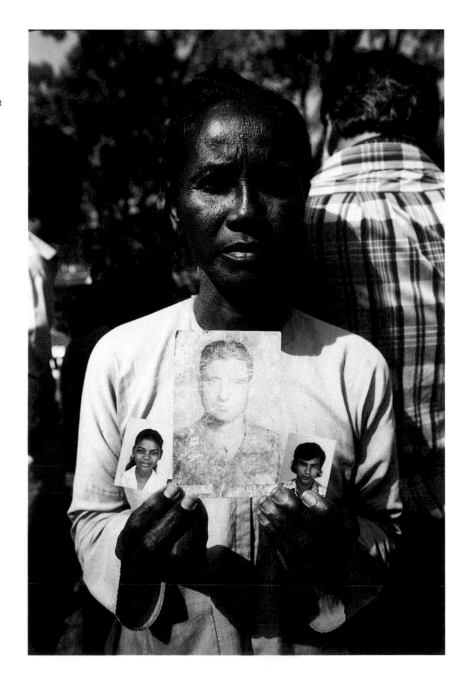

Ngọc, 1990; color photograph, 11 × 14; Courtesy of the artist

"Amerasians, discriminated against in Vietnam, sell everything they have to reach Ho Chi Minh City, hoping to get to America. Many become homeless: they are called *Bui doi,* the dust children. I was shocked to hear these kids call American vets 'Dad.'" The title (*ngọc* is Vietnamese for "pearl") is an ironic allusion to the French's former name for Saigon, "Pearl of the Orient."

Ngọc, 1990; hình màu, 27.9 × 35.5; Tác giả cho mượn

"Các trẻ em lai ở Việt Nam bị kỳ thị rất nặng nên cái gì cũng đem bán hết để tới được TP Hồ Chí Minh và mong mỏi là được đi sang Mỹ. Nhiều em trong số đó đã trở thành vô gia cư nên gọi là những trẻ *Bụi đời.* Tôi ngã ngửa ra khi thấy các em ấy gọi các cựu chiến binh Mỹ là 'Bố' của các em." Tên của tấm hình vừa là tên của người con gái vừa là nói đến một tên gọi của người Pháp dành cho Sài Gòn xưa, 'Hòn ngọc Viễn Đông.'"

Kim Tran

Born in Paris, 1952
Lived in Saigon
Arrived in United States, 1966
Trained at University of California, Berkeley
Lives in New York City

Sinh 1952 ở Paris
Lớn lên ở Sài Gòn
Sang Hoa Kỳ năm 1966
Huấn luyện ở University of California, Berkeley
Hiện sống ở New York City, New York

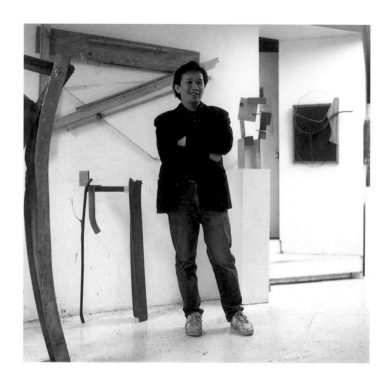

Kim Tran has lived two-thirds of his life in the United States. His welded, painted sculptures and wood relief assemblages exhibit an international aesthetic. "In making art—especially abstract art—process, feelings, and attitudes are important, not the country of origin. However, my way of assembling things out of scrap metal or wood is the Vietnamese way; you don't buy new stuff, you just use what you find."

Trần Hà Kim đã sống hai phần ba cuộc đời ở Mỹ. Ông hàn, ông gắn, ông sơn những tác phẩm gọi là điêu khắc hay là gỗ ráp của ông, biểu tỏ một con mắt thẩm mỹ quốc tế. "Trong khi làm mỹ thuật—nhất là mỹ thuật trừu tượng— thì quy trình, cảm nghĩ, và thái độ, tất cả đều quan trọng chứ không phải là nơi chốn gốc nguồn của người nghệ sĩ. Tuy nhiên, lối ráp đồ gỗ hay sắt thép lượm lặt của tôi thì vẫn rất Việt Nam; người ta không nhất thiết mua cái mới, chỉ dùng cái đã có sẵn."

Construction #2, 1992; wood and steel, 29 × 17 × 4; Courtesy of the artist

"In this work, random curves contrast strikingly with angles, recalling relationships in nature."

Lắp ráp #2, 1992; gỗ và thép, 73.6 × 43.1 × 10.1; Tác giả cho mượn

"Trong tác phẩm này, các vòng cong ngẫu nhiên tương phản rõ ràng với các góc cạnh làm cho ta nhớ đến những quan hệ tương tự trong thiên nhiên."

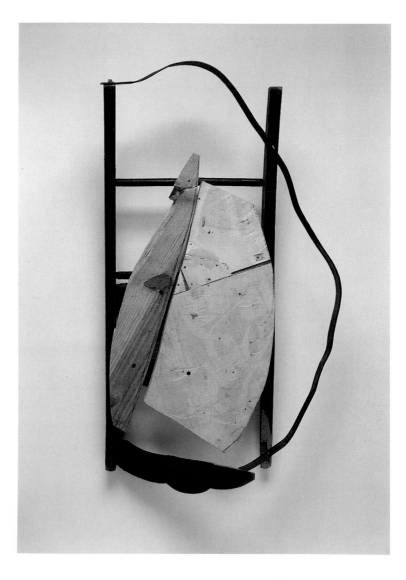

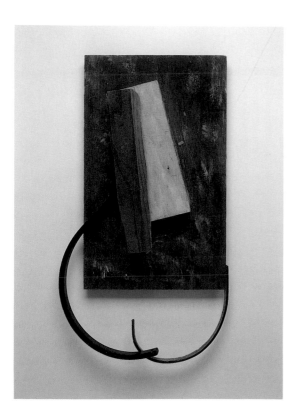

Healing Soul, 1993; wood and metal,
18 × 13 × 9; Courtesy of the artist

Kim Tran says of this lyrical composition, "As an Asian American artist I put a particular accent on my work. These fluid curves remind me of water, which is of great importance in Vietnamese culture."

Tâm hồn đang lành vết, 1993; gỗ và kim khí,
45.7 × 33.0 × 22.8; Tác giả cho mượn

Trần Hà Kim nói về tác phẩm trữ tình này như sau: "Là một nghệ sĩ người Mỹ gốc Á, tôi đặc biệt chú tâm vào tiếng nói riêng biệt của mình. Những đường cong mềm mại như nước này làm cho tôi nhớ đến nước, một yếu tố rất quan trọng trong văn hoá của người Việt."

Truong Thi Thinh

Born in 1928, Hue
Trained at the Gia Dinh National College of Fine Arts,
Saigon
Arrived in United States, 1986
Lives in San Jose, California

Sinh 1928 ở Huế
Huấn luyện ở Trường Cao Đẳng Mỹ Thuật Gia Định,
Sài Gòn
Sang Hoa Kỳ năm 1986
Hiện sống ở San Jose, California

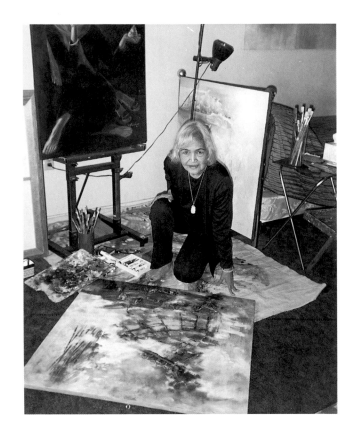

Formerly a professor at the Gia Dinh National College of
Fine Arts, Truong Thi Thinh has a lyrical impressionist style
that reflects a confluence of Eastern and Western artistic
traditions. Well known as a portrait painter in the Vietnam-
ese American community, Thinh uses varying intensities of
color to create moods, emotions, and symbolic imagery. "I
draw from raw emotion to capture the world of my past—
a symphony of sounds and sights mingled with the mystery
and magic of my homeland."

Nguyên là giáo sư ở Trường Cao Đẳng Mỹ Thuật Gia Định,
Trương Thị Thịnh có một phong cách ấn tượng và trữ tình
phản ảnh một sự hợp lưu giữa hai truyền thống mỹ thuật
Đông và Tây. Được biết đến trong cộng đồng Việt Nam ở
Mỹ như một người có biệt tài vẽ chân dung, bà dùng những
nồng độ màu sắc khác nhau để tạo ra những tâm thái, xúc
cảm, và hình ảnh tượng trưng. "Tôi làm tranh theo cảm xúc,
đem thế giới của quá khứ nhốt vào trong tranh, làm thành
một bản hoà âm của đời sống thôn dã, huyền bí và hư ảo
của quê hương."

Embark, 1991; oil on canvas, 36 × 24; Courtesy of Mr. Son Truong

Embark is Truong Thi Thinh's evocation of the emigrant experience. "A port is where partings occur, implying separation, loss, and departure toward a sometimes unknown destination. Symbolism can be found in the brush strokes representing the boats clumped together, the pervasive desolateness of the late afternoon light, and the sun at horizon's end."

Xuống thuyền, 1991; sơn dầu trên vải bố, 91.4 × 60.9; Tranh mượn của ÔB. Trương Hồng Sơn

Trong *Xuống thuyền* Trương Thị Thịnh gợi lại kinh nghiệm di tản. "Bến thuyền là nơi ra đi, là chốn cách biệt, mất mát, ra đi mà không biết là sẽ đến nơi nao. Ta có thể nhận ra chủ tâm tượng trưng của hoạ sĩ ở nét cọ vẽ những con thuyền chụm nhúm vào nhau, cái hoang vu bàng bạc khi chiều xuống và mặt trời đỏ ối ở cuối chân mây."

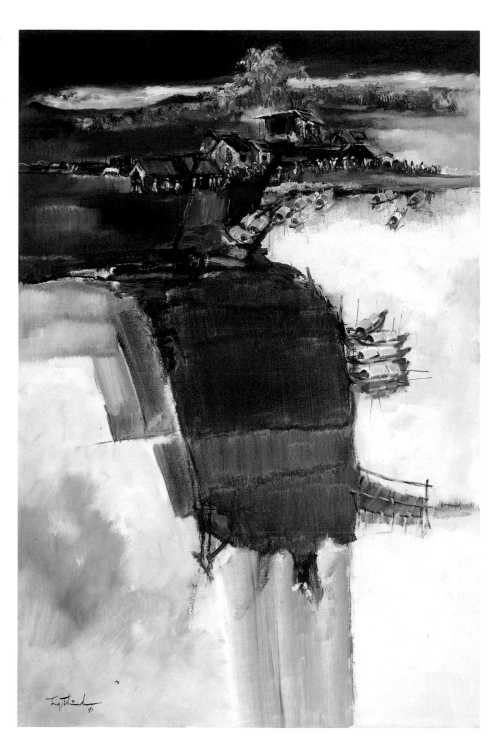

Index of Artists

Names of Vietnamese artists follow the spelling and conventions of the Vietnamese language, with family name preceding given name. Some Vietnamese American artists have chosen to follow the American convention of placing given name before family name, without diacritical marks.